3D 珠寶設計

現代設計師一定要會的 RhinoGold
飾品創作與 3D 繪製列印

蔡韋德

JEWELRY DESIGN

JEWELRY
DESIGN

推薦序

數位化製造生產是現今各種產業的重要工具之一，搭配 3D 列印技術與電腦網路科技，引起了一波全新的工業革命。

珠寶飾品是個歷史悠久的產業；每件珠寶呈現了設計師獨特創意與美感，藉由 RhinoGold 專為珠寶飾品設計開發的功能，搭配 3D 列印，即可實現您的 3D 珠寶。

本書以 RhinoGold 功能說明及案例的示範，教導讀者一步步完成珠寶飾品創作。同時搭配真實 3D 列印操作實例方法，讓您了解業界的生產方式；只要透過本書的內容，您可以學習到 RhinoGold 強大的珠寶專業功能，更能了解 3D 列印，實現您的珠寶設計！

RhinoGold! Let's Happy Design!

RhinoGold 大中華區代表

光淙股份有限公司

執行長　吳修銘

推薦序

從事金工珠寶教學近 30 年，看著金工科目漸漸廣泛納入大專院校課程，內心一則以喜一則以憂，喜的是能有更多年輕學子想投入珠寶產業，為其注入創意與活力；憂的是課程安排過於短暫，但技藝卻是需要長期經驗累積與傳承，絕非一蹴可成，因此造成學界與業界之隔閡落差。

隨著近年珠寶繪圖軟體與 3D 列印技術的提升，輔助了手工較難達成的對稱性與協調性，並在輕量產製作上達到節約成本與時間之功效，然而珠寶製作的背後，傳統手工與新興的 3D 技術兩者相輔相成皆不可偏廢。

幸得蔡韋德老師潛心鑽研，不吝分享，使得想投入 3D 繪圖與列印技術的珠寶設計者，能從《3D 珠寶設計：現代設計師一定要會的 RhinoGold 飾品創作與 3D 繪製列印》中學習獲益，敝人亦期待台灣珠寶產業在科技輔助下，能有更多創意的發揮，與更多有志於珠寶行業的人加入。

前衛金工珠寶精品（高雄） 指導老師

許勝興

JEWELRY
DESIGN

目錄

JEWELRY
DESIGN

1

導論

1.1
本書使用説明

本書使用軟體為 Gemvision 公司與 TDM Sulotion 公司所
發布的 RhinoGold 專業珠寶飾品 3D 軟體。此軟體由西班
牙 TDM Sulotion 為原始開發者，後於 2016 年被併購至
Gemvision 公司所有，成為合作夥伴。

本書採「專案式開發」，藉由基本的幾何設計開始，由簡單
造型進入到繁雜曲線，以至於寶石鑲嵌，每個專案均附有
3D 成品圖與實務技巧説明，並結合 3D 列印技術，指導讀
者實際應用業界使用的規範。

TIPS　更多資訊請上：https://www.tdmsolutions.com/

範例下載

本書 CH5、CH6、CH7、CH8 專案範例原始檔，供讀者使用練習。

請於下列位置一次下載四章範例：

https://goo.gl/LSW5Hf 　　（請依據大小寫輸入）

1.2
3D 列印設備、材料與軟硬體

本書所使用的 3D 列印機器設備及材料如下：

三緯國際

XYZPrinting Nobel 1.0A

（圖 1），列印成型技術為 SLA（Stereolithography）稱之為「立體光固化列印技術」，所使用的材料為該公司所生產的「脫蠟鑄造用樹脂」（圖 2），成型面積最大可達 15 立方公分。

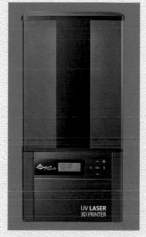

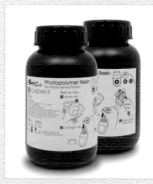

圖 1　　　　　　　圖 2

TIPS 更多資訊請上：http://tw.xyzprinting.com/

揚明光學 **MiiCraft**

第一代機種（圖 3），列印成型技術為 DLP（Digital light processing）稱之為「數位光處理」，所使用的材料為一般坊間所購買的可脫蠟光敏樹脂，此機種的材料不限廠牌，沒有綁定耗材。

* 筆者所使用的這台機器目前已經停產販售，已有新一代機器取代之。

圖 3

TIPS 更多資訊請上：http://www.miicraft.com/

JEWELRY DESIGN

三緯國際 XYZPrinting Nobel Superfine

（圖 4），列印成型技術為 DLP（Digital Light Processing）稱之為「數位光處理」，所使用的材料為該公司所生產的「脫蠟鑄造用樹脂」，不同於 Nobel 1.0A 的機型、技術與材料，是 2017 年後半年推出的全新機種，更專注於珠寶飾品設計開發及列印，精度極高、材料更適合鑄造，價格上也非常優惠實在。

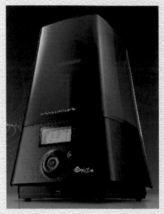

圖 4

硬體設備

本書所使用的軟體為 RhinoGold 6.X 以上版本，使用此軟體電腦設備，依據官方建議如下：

CUP

　　最低要求：Intel i3/AMD（64bit - Year 2010 or newer）

　　建議使用：Intel i5 Quad Core 2GHz or higher

　　備註：不建議使用 Intel Xeon Series

記憶體（RAM）

　　最低要求：4GB

　　建議使用：8GB or more

顯示卡（GPU）

　　顯示卡要有 OpenGL 2.0 or higher

　　建議使用：NVIDIA GTX 660/770/780 或以上。

　　備註：NVIDIA Quadro GPUs 運算功能不被支援。

作業系統

Windows 7, 8, 8.1, 10（64bit）

Mac OS X, SDK is not available

Linux

硬碟（HD）

最低要求：2GB free main hard drive space

建議使用：2GB SSD

螢幕解析度

建議使用：1920x1080

4K 螢幕不被支援。

> **TIPS** 以上更多資訊請上：https://www.tdmsolutions.com/rhinogold/#systemrequirements

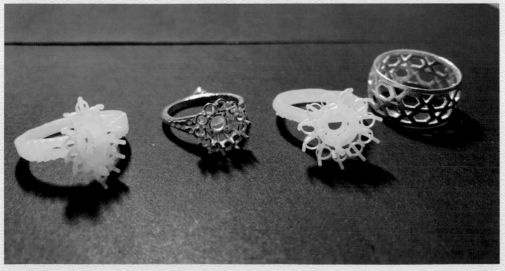

作品賞析

JEWELRY DESIGN

JEWELRY
DESIGN

2

3D 珠寶飾品、配件設計流程

2.1
3D 貴珠寶設計流程

以下（圖1）為貴珠寶飾品設計 3D 數位化流程之參考。

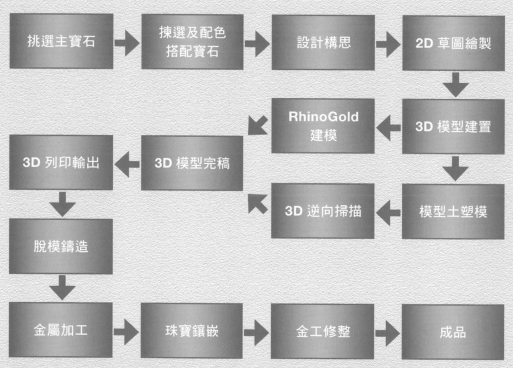

圖 1

2.2
3D 流行飾品設計流程

以下（圖 2）為流行飾品設計 3D 數位化流程之參考。

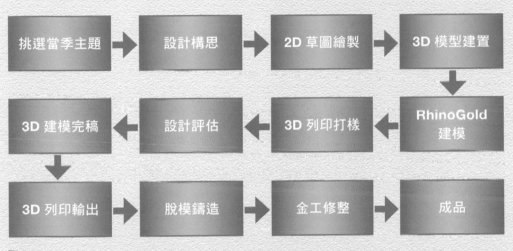

圖 2

JEWELRY DESIGN

3

基本 3D 列印技術

3.1
3D 列印機種類

目前用於珠寶飾品設計的 3D 列印成型技術以 SLA 及 DLP 為主，這兩種技術在業界中經常使用的機種品牌有，義大利生產的 DWS DigitalWax、德國生產的 EnvisionTEC、美國生產的 FormLab、台灣生產的 Nobel 1.0A 及 MiiCraft 等。由於 3D 列印技術日漸普及，價格也逐漸下滑，最終優惠的還是使用者，至於該如何選擇適合自己的機器建議以下三點考量：

（1）預算：買任何的機器設備一定要依照預算為主，即使有很高的預算，錢也一定要花在刀口上。筆者認識國內一家知名模型廠的老闆曾說過：「機器是用來賺錢的，可以用就好，買那麼好的幹嘛？！」言下之意頗有幾分道理。

（2）用途：雖然都是用於珠寶飾品設計，用在哪裡、哪個環節很重要。如果許多傳統工法或替代方案可以實踐，導入後並無加快生產或有所貢獻，則需再次釐清目的。了解動機才能正確的鎖定目標、創造需求。

（3）效能：以現今的發展，多數這類型的 3D 列印機基本差異不會很大，雖然高單價的機器精度上還是有差，這其實要回歸到第一點模型廠老闆的思考。對我而言，任何的機器只要能用和「可接受」，其實再高的效能及精度都是多餘的，如同買電腦一樣，不可能無限上綱的追求或一昧想著 CP 值，要有正確的認知一分錢一分貨，多看、多聽及多比較，選擇自己適合的設備才是。

3.2
3D 列印機成型技術介紹

SLA

Stereolithography：立體光固化列印技術。此技術主要以雷射光束用點狀流動的方式繪製斷面圖形，被雷射光束所照射到的光敏樹脂會及時硬化，再依序到下一層、反覆照射形成 3D 物件（圖 1），列印平台在上方，下方為光敏樹脂槽，因此列印時物件成「倒拉式」由下往上成型。

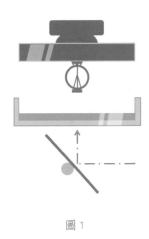

圖 1

DLP

Digital light processing：數位光處理。此技術與上述 SLA 大同小異，唯一的差別在於發射的光源不同，目前投射使用的機器多類似於投影機效果，主要投射塊狀像素影像，同樣一層一層照射硬化形成 3D 物件（圖 2）。

圖 2

JEWELRY DESIGN

3.3
3D 列印材料

「光敏樹脂」又稱之為 Resin，在珠寶飾品設計主要用於脫蠟鑄造。在早期脫蠟用的光敏樹脂技術沒現在成熟，加上價格昂貴，因此會先用一般高硬度無法脫蠟的光敏樹脂列印，然後翻成矽膠模，再重新注蠟。不過現在材料已經逐漸進步穩定，價格也開始平民化，因此 3D 列印完後，直接做脫蠟鑄造已成為主流。在脫蠟用的光敏樹脂成分大多為 UV 感光合成物、環氧樹脂及添加蠟材等，蠟材大致上分為天然蠟與化學合成蠟兩種。在配方比例上各家均有專利列為機密，都有不同；因此建議讀者還是多比較，選擇適合自己生產方式的光敏樹脂。

3.4
使用 3D 列印機程序

匯入→轉檔→列印

以下示範使用三緯國際 XYZPrinting Nobel 1.0A 說明。

首先準備好要列印的 3D 物件，並將檔案轉成 STL 格式。STL 格式是一般 3D 列印機所通用的格式，如果沒有特別需求例如：彩色列印，這種格式幾乎都適用所有的 3D 列印機。

TIPS STL（STereoLithography, 立體光刻），是由 3D Systems 公司創立專門用於 3D 列印（快速成形）輸出使用之格式。STL 的格式分為：文字（ASCII）和二進碼（Binary）兩種類型。二進碼（Binary）因編碼較簡潔所以較常使用。

JEWELRY DESIGN

本次使用的軟體為三緯國際 XYZPrinting Nobel 1.0A 專用的「XYZware」切片轉檔軟體。不同廠牌的機器會有各自專屬的轉檔軟體，除了開放源碼的 RepRap 機型外；因此轉檔軟體的選擇也非常重要。

這是 XYZware 開啟後的介面，使用方式非常簡單，只須按照右上角的按鈕指示一步一步的執行即可。

STEP 01 使用「匯入」將 3D 檔案匯入，軟體會自動將匯入的模型置中排列，如需要調整模型位置，可使用左邊直列的按鈕進行「視角」變換、「支撐」材產生、移動、旋轉等功能。

STEP 02 完成模型匯入後，進行右上角「轉檔」功能，此時會跑出匯出的對話框進行細節操作，在這次的範例選擇列印厚度「0.05mm」，材料使用專用的「脫蠟鑄造用」樹脂，品質設定為「優良」，然後按下「轉檔」按鈕即可。

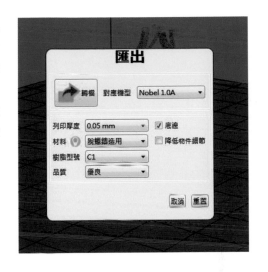

STEP 03 等待約一分鐘後即完成轉檔程序，並跳出「物件資訊」對話框，主要看幾個重點地方，預估列印時間是「01h:36:22s」，預估樹脂耗用量為「0.43g」。

物件資訊	
檔案名稱	0618.3wn
檔案格式	.3wn
列印厚度	0.05
底邊	是
材料	脫蠟鑄造用
品質	優良
X軸縮放比例	0%
Y軸縮放比例	0%

尺寸	X	Y	Z
大小	21.317 mm	5.649 mm	27.591 mm

列印機型號	Nobel 1.0A
預估時間	01h：36m：22s
預估樹脂耗用量	0.43g

關閉

TIPS 本款列印機內放置的耗材一罐是 500g，假設用此造型的戒指評估，一罐約可以列印 800 ～ 1000 個物件，依據官方售價一罐（500g）約 4,495 元，一個戒指成本約 4.5 元，相當划算。

STEP 04 完成轉檔後的戒指就可以按下「列印」進行輸出。

TIPS 更多 3D 印表機相關資訊

http://wiki.xyzprinting.com/wordpress/castable-resin-zh_tw/

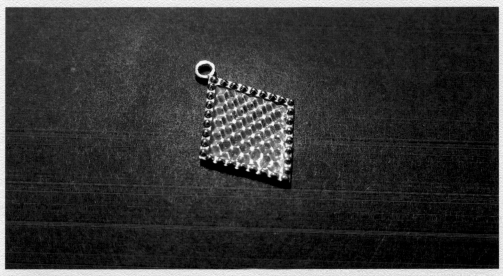

作品賞析

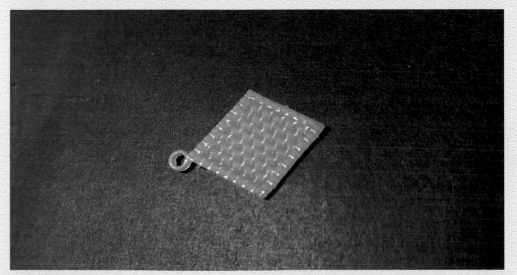

作品賞析

JEWELRY DESIGN

4

RhinoGold 6.X 介紹

4.1
軟體介面介紹

RhinoGold 軟體是 Rhinoceros 的外掛軟體，因此使用前需先安裝 Rhinoceros 再安裝 RhinoGold，並有其版本對應的要求，安裝前請多注意。

下圖為 RhinoGold 6.X 版介面，也是本書教學主要使用版本，截至目前為止，版本發展至 6.5 版，在版本上最大的異動由 3.X 到 4.X 的改變，5.X 版以後介面異動不大，其版本更新主要著重在功能增加與網路資源應用上。

A 標籤列

B 預設工作區

C 浮動式視窗

D 命令列及相關指令功能

RhinoGold 6.X 主要介面分為四大區塊，標籤列（Labs）主選單、預設的工作區域、浮動式視窗、命令列及相關指令功能開關。

標籤列（**Labs**）

圖為標籤列（Labs）主選單，各項主要工具列表於此，包括檔案（File）、繪製（Drawing）、建模（Modelling）、變形（Tranform）、寶石（Gems）、珠寶（Jewellery）、藝術（Artistics）、細分曲面（SubD）、雕塑（Sculpt）、3D 列印（3D Printing）、生產製造（Manufacturing）、雕版（Engraving）、渲染（Render）、分析（Analyze）、測量（Dimension）、附加（Extras）共 16 大項。

預設的工作區域

預設的工作區域分為透視圖（Perspective）、右視圖（Right）、上視圖（Top）及前視圖（Front）四個視窗，左下有浮動標籤可快速轉換所選擇視窗視角。

A 上視圖（Top）　　　　B 前視圖（Front）

C 透視圖（Perspective）　D 右視圖（Right）

浮動式視窗

整體介面右方有一浮動式視窗，裡面包括 RhinoGold 物件指令浮動視窗、材質庫、步驟紀錄、材質與寶石重量紀錄及 Rhinoceros 原本預設之項目等。

命令列及相關指令功能

命令列及相關指令功能開關，例如：鎖定網格（Grid Snap）、正交模式（Ortho）、平面模式（Planar）、物件鎖點（Osnap）、智慧軌跡（SmartTrack）、操作軸（Gumball）及歷史紀錄（Record History）。

4.2
主要功能

RhinoGold 6.X 主要有兩個介面配色可以選擇，預設為暗色系介面，為了讓讀者能清楚的看見物件，本書範例使用亮色系介面作為示範。

寶石功能（Gems）

之所以選用 RhinoGold 的原因在於，增加珠寶飾品設計的專業操作、提昇便利性與省時，讓更多的時間可以應用在創作上，而非指令的找尋與模型建構。再者 RhinoGold 的寶石功能（Gems）非常完整，從各式有色寶石、鑽石、翡翠、珍珠及 SWAROVSKI 資料庫一應俱全，對於鑲嵌工作從點、線、面三方面著手也提供了相對便利的工具，甚至提供了自動化鋪設寶石（Pave Automatic）功能，能在短時間之內完成全物件立體寶石鑲嵌。

珠寶功能（Jewellery）

珠寶功能（Jewellery）是 RhinoGold 的精華所在，所有業界用的到的形式從各式戒指造型、戒指造型資料庫、城堡鑲（Channel）、包鑲（Bezel）、寶石透光鑿洞器（Cutter）、寶石陣列（Cluster）、樞紐（Hinge）、鉸鍊（Rope）、珠鍊（Millgrain）、扣頭（bail）、文字鍊（Pendant by Text）、姓名戒產生器（Ring by Text）等通通應有盡有。

藝術（Artistics）形式

藝術（Artistics）形式選單裡面包括浮雕工具（Emboss）、置入 1：1 影像（Place Image 1:1）、依據圖形增長浮雕工具（Heighfield）、3D 材質紋理（Texture 3D）、依據圖像顏色增長浮雕（Color by Bitmap）及克爾特結樣式產生器（Celtic Knots）。

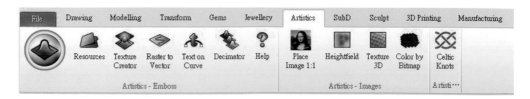

細分曲面（SubD）

細分曲面（SubD）是 RhinoGold 另一套內建的外掛軟體「Clayoo」，主要功能在於建立多邊形 3D 物件，建模方式類似於 3Ds Max 及 MAYA 的多邊形建模，截至目前為止發展到 2.5 版。

筆刷雕刻工具（Sculpt）

筆刷雕刻工具（Sculpt），主要搭配與 Clayoo 一起使用，先由 Clayoo 建立基本多邊形造型後，在利用筆刷雕刻工具進行細節上的繪製，操作方法類似於 ZBrush。

3D 列印（3D Printing）

3D 列印（3D Printing）專用工具，包含了 Mesh 三角面形編輯工具，主要可以檢測模型問題在於轉換至 STL 的過程中。

另外值得一提的是支撐材（Support）的設計工具，主要分為工具（Tools）與支撐材（Support）兩大項，於下頁介紹。

工具（Tools）及支撐材（Support）

工 具（Tools）： 由 左 至 右 分 別 為 顯 示 分 析（Show Analyze）、建立基底（Create Base）、顯示方位軸（Show Gumballs）、剪裁面（Clipping Plane）、自動生成支撐材（Automatic Support）五類。

支撐材（Support）： 由左至右分別為支撐方向（Support Direct）、彎曲方向（Direct Bend）、支撐架橋（Support Bridge）、支撐樹（Support Tree）、垂直支撐（Support Vertical）、支撐基底（Support Base）六類。

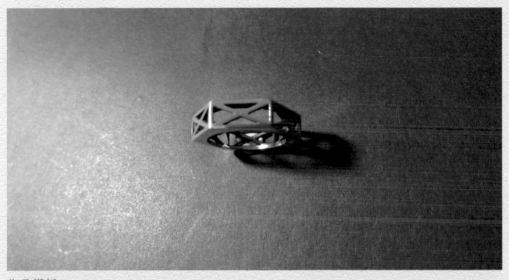

作品賞析

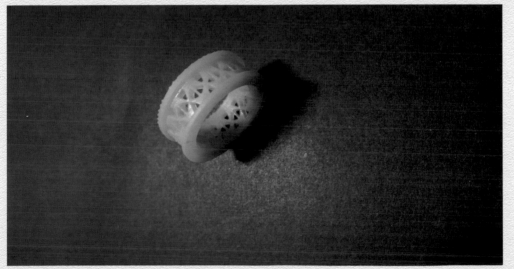

作品賞析

JEWELRY DESIGN

5

基本幾何造型創作

本章主要以簡單的幾何造型，變化為飾品設計並
了解 RhinoGold 的基礎操作示範。

5.1
三角造型轉換

STEP 01 請你在前視圖（Front）使用
「Drawing > Line > Polyline」工具，啟動
命令列下方 Grid Snap（鎖定網格）工具，
繪製一個三角形。

TIPS 在上方標籤列中，如果按鈕下方有一個三角形符號，代表裡面還有工具，按下三角形符號，即可顯示出隱藏的其他工具。

STEP 02 在透視圖（Perspective）選取剛畫好的三角形
線段，複製貼上同一物件在同一個位置，（執行 Ctrl+C，
然後再執行 Ctrl+V），便完成複製工作。

TIPS 在 RhinoGold 中如果有物件重疊，
點選物件時會跳出「Selection Menu」視窗，
然後從視窗中選取所要的物件。

STEP 03 　先確認命令列下方「Gumball」是否啟動，如果已啟動如圖所示，會顯示紅線、綠線及藍線，分別代表 X、Y、Z 三個方向。針對紅色弧線點擊，跳出對話框輸入「45」按 Enter 鍵，代表旋轉 45 度角，完成如圖示。

STEP 04 　選取其中一個三角形線段，然後點擊「Modelling > Cylinder > Pipe, round caps」指令，此時下方命令列中會出現文字提示，輸入「1」按 Enter 鍵，完成直徑設定 1mm 的管材設定。

Radius for closed pipe <1.000> (Diameter ShapeBlending=Local FitRail=No): _Thick=_No					
Radius for closed pipe <1.000> (Diameter ShapeBlending=Local FitRail=No): 1					
CPlane	x -2.504	y -4.480	z -4.334	8.544 mm	■ Default

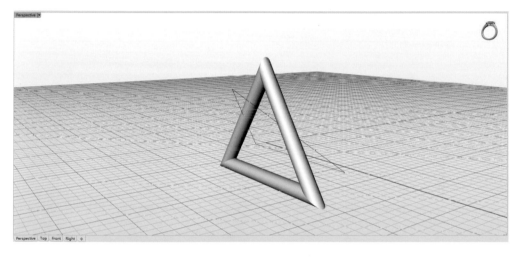

STEP 05 再選擇另一個三角形線段,重複步驟 4 設定,完成後如圖所示。

STEP 06 　將滑鼠游標移至視窗上「戒指圖形」上，會跳出顯示模式選單，選取選單中「藍色球體」，此時顯示模式將會被切換到渲染模式。

Display Mode: Rendered

STEP 07 接著在右方浮動視窗中點選「黃色球體」(RhinoGold
- Materials),再點擊左邊縱列中「Metal」金屬材質,將黃
金 18K 圖示直接拖拉至場景上的三角形,如圖所示。

STEP 08 接著利用 Shift+ 滑鼠一起選取兩個三角形,執行選
單「Modelling > Boolean > Boolean Union」做聯集。

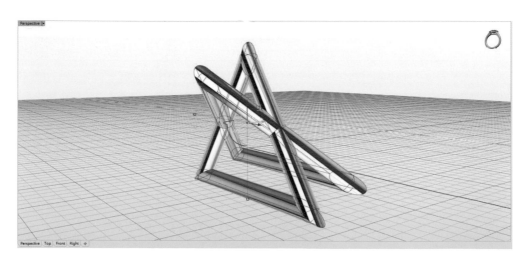

TIPS 在模型建立完成後都必須執行布林運算—聯集（Boolean Union）動作，以確保模型為一體成形，並減少 3D 列印的錯誤產生。

STEP 09 執行「Jewellery > Bail」選取扣頭，選取編號「002」快速點擊兩下滑鼠左鍵，即會在場景上出現，如圖所示。

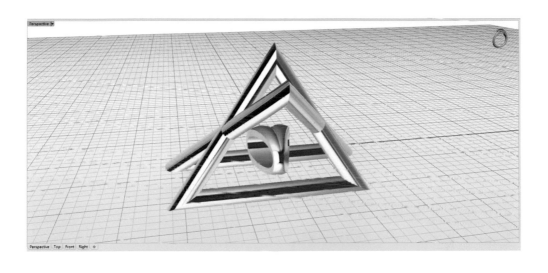

STEP 10 使用「Gumball」工具將扣頭移動
至三角形頂端,如圖所示。

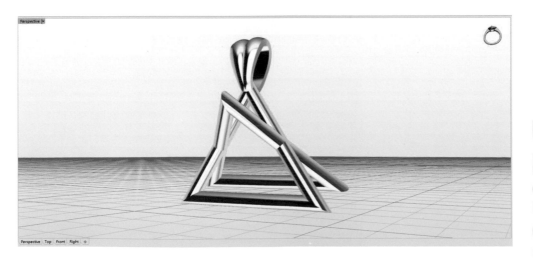

TIPS　「Gumball Transformer」是一個非常
好用的工具，使用的技巧在於做移動的時候針
對每個線段操作，例如只拖拉藍色箭頭（Z軸），
即可將物件上下移動，弧線則代表旋轉，無論
移動或旋轉，都可以點擊該色線段，出現對話
框後可以輸入相關移動或旋轉數值。

完成品

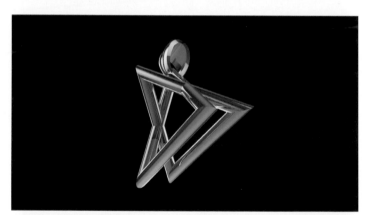

完成圖 1（Gold 18K）

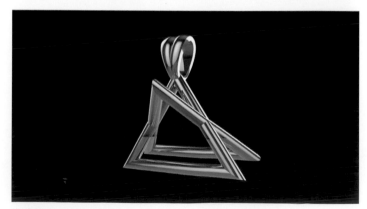

完成圖 2（Gold 18K）

5.2
四方造型轉換

STEP 01 請先在上視圖（Top）使用「Drawing
> Line > Polyline」工具，啟動命令列下方
Grid Snap（鎖定網格）工具，依照上圖所
示繪製一個四邊菱形。

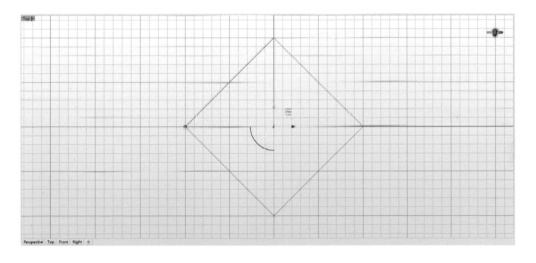

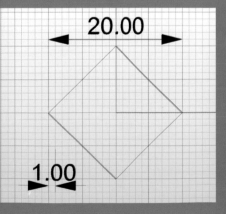

TIPS 繪圖的時候可以參考網格線（Grid
Snap），小網格預設為 1mm，大格為 5mm，
可以作為尺寸參考的依據。

20.00

1.00

STEP 02 接著在透視圖（Perspective）選取剛畫好的菱形線段，複製貼上同一物件在同一個位置，（先執行 Ctrl+C，然後再執行 Ctrl+V），再使用 Gumball 點選藍色箭頭輸入「5」，向上移動 5mm，完成後如圖所示。

TIPS 若想要測量物件尺寸，可以使用「Dimension > Linear」線性測量工具，測量垂直與水平的距離，建議搭配鎖點工具（Osnap）選擇點對點測量方法。

STEP 03 針對上方的菱形使用 Gumball 工具點擊「藍色弧線」，輸入「45」代表水平旋轉 45 度角，如圖所示。

STEP 04 選取兩個菱形線段，執行選單中「Modelling > Loft」後跳出一個對話框，直接按「OK」確認即可。

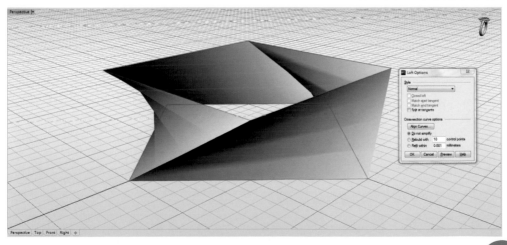

JEWELRY DESIGN

STEP 05 點選成型的物件，執行選單
「Modelling > Offset」，命令列中的指令
Distance=0.5、Corner=Round、Solid=
Yes，所有箭頭朝外（如圖所示）。然後按
Enter 執行完畢。

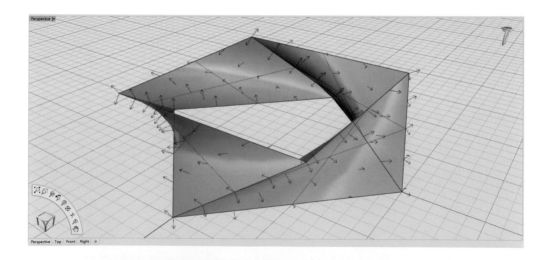

TIPS 如果箭頭都朝內，可以使用命令列中的「FlipAll」即可翻轉箭頭方向。

STEP 06 執行 Offset 指令後便會長出厚度，如圖所示。

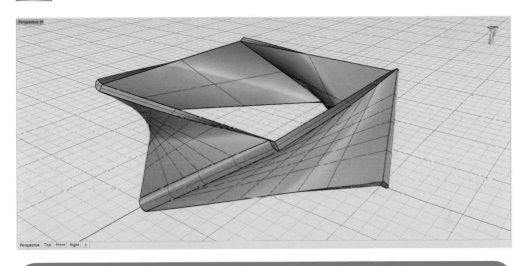

TIPS 3D 物件如果是片狀的如步驟 4，是屬於「零幾何」，將無法做 3D 列印輸出，因此需要在步驟 5 增加 0.5mm 的厚度。

STEP 07 完成後渲染模式開啟為 Display Mode: Rendered，
並置入 18K 材質，如圖所示。

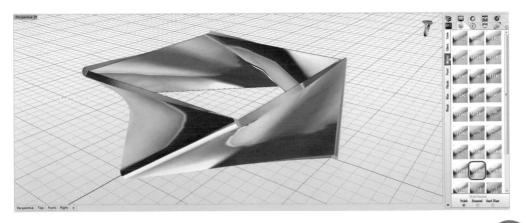

JEWELRY DESIGN

STEP 08 執行「Jewellery > Bail」選取扣頭,選取編號「015」快速點擊滑鼠左鍵兩下,即會出現如場景圖所示。

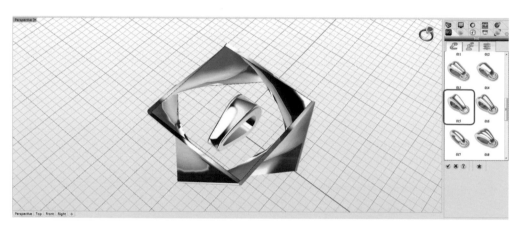

STEP 09 以「Gumball」工具將扣頭移動至菱形最高頂端,如圖所示。

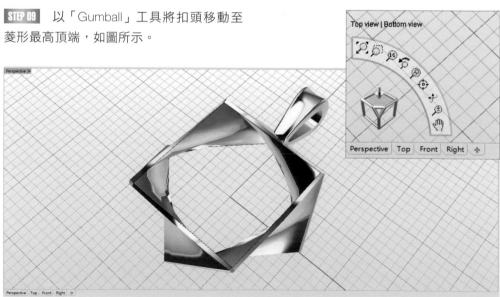

TIPS 任一視窗的左下角都會有一個視窗控制器，除了可以利用下列標籤進行視窗變更外，也可以利用弧形選單進行更多視窗控制選項：

Zoom Extents（縮放範圍）

Zoom Windows（縮放視窗）

Zoom 1:1（縮放等比）

Undo Zoom（重做縮放）

Zoom Selected（縮放所選物件）

Place Target（縮放目標位置）

Zoom Rotate View（旋轉視窗）

Zoom Pan（平移視窗）

Zoom In-Out（縮放大小）

JEWELRY DESIGN

完成品

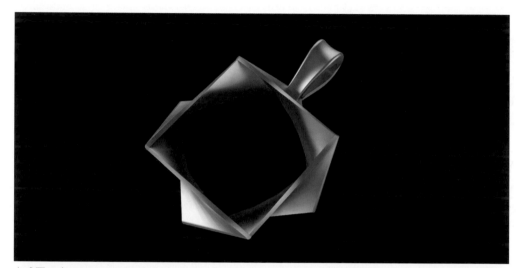

完成圖 1（Gold 14K Matte）

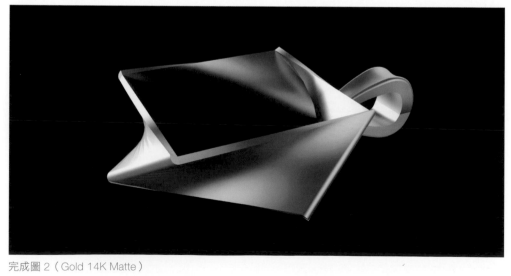

完成圖 2（Gold 14K Matte）

5.3
圓造型轉換

STEP 01 在前視圖（Front）執行選單「Drawing > Circle」工具，啟動命令列下方 Grid Snap（鎖定網格）工具，依照上圖所示繪製一個圓形，依據網格繪製為直徑 1 公分。

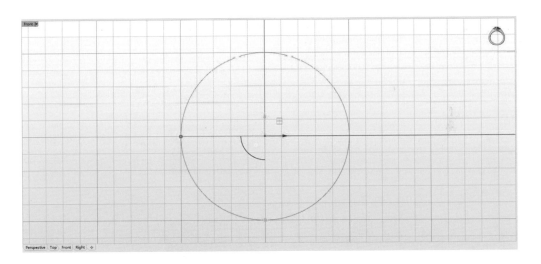

STEP 02 使用選單「Transform > Copy」功能進行複製工作，配合 Osnap 鎖點工具選取「Cen」中心點鎖點，進行複製三個圓，完成後如圖示。

STEP 03 針對第二及第四個圓進行選單
「Drawing > Offset」偏移圖元，偏移參數
在工具列中「Distance=1」，將由標指向內
做「向內偏移」，完成後如圖示。

STEP 04 選取全部的圓，執行選單「Modelling > Extrude」擠出物件，
命令列中擠出的距離「Extrusion distance=1」，完成後如圖示。

```
Command: _ExtrudeCrv
Extrusion distance <1> ( Direction BothSides=No Solid=Yes DeleteInput=No ToBoundary SplitAtTangents=No SetBasePoint ): 1
```

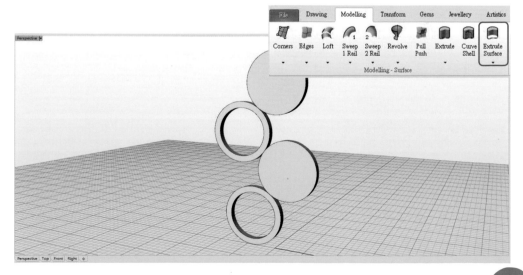

STEP 05 先不選任何物件，執行選單「Transform > Dynamic Twist」動態扭曲，此時出現右邊浮動視窗，點擊「Click」字樣，然後再點擊選取畫面中的四個圓圈，完成後如圖示。

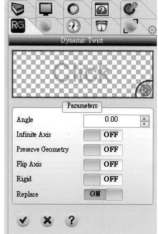

STEP 06 點擊最上方小白球旋轉軸心，點擊完成後白球會變成黃色球，如圖所示，之後在右邊浮動視窗設定「Angle=220」，完成後點擊下方的「勾勾」完成。

STEP 07 畫面上的線段使用後可先「隱藏」起來，日後要用可以再「顯示」出來。作法如下，把滑鼠游標移到畫面右上角的戒指圖案，按下 Shift 鍵即可從展示模組切換至隱藏模組。

展示模組　　　　　　　　　隱藏模組

JEWELRY DESIGN

STEP 08 使用材質庫填入 14K Rose Gold
玫瑰金材質，並將展示模式切換到「Display
Mode: Rendered」，完成後如圖所示。

Display Mode: Rendered

STEP 09 將視窗切換到右視圖（Right），使用選單中的「Drawing > Smart Curve」智能曲線工具，由物件中心軸作為起點，畫一個曲線，如圖所示。

TIPS 如果曲線完成後想修整，可以使用選單「Drawing`>Edit Pt」做節點調整。

STEP 10 選取耳鉤曲線，執行選單中「Modelling > Pipe, round caps」封閉圓管，半徑「Radius=0.3」，然後再加入 14K 玫瑰金材質。

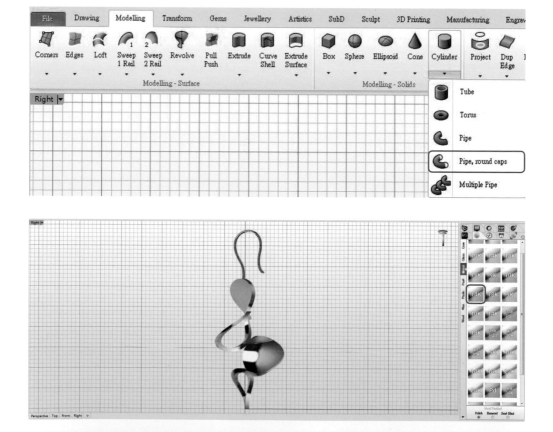

TIPS 耳鉤的繪製是增加設計圖的完整度，在實際執行 3D 列印的時候是不輸出的，因為耳鉤的部份通常是在成品階段加入，屬於後加工。

完成品

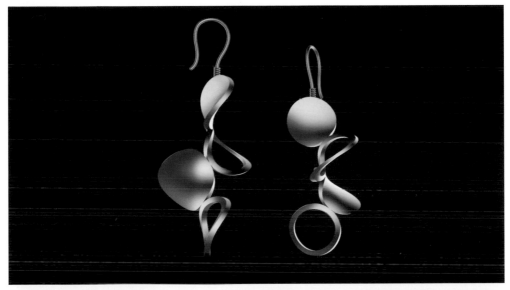

完成圖 1（14K Rose Gold）

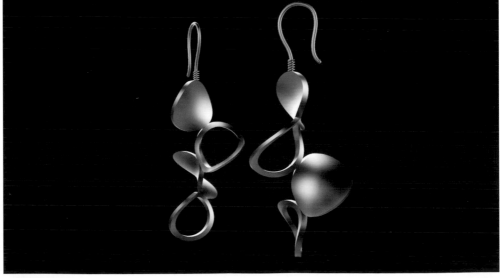

完成圖 2（14K Rose Gold）

5.4
鹽晶體造型轉換

鹽巴是日常生活中經常會用到的東西，也是人體不可或缺的元素之一，鹽是一種晶體，如果放大來看，鹽的晶體其實很美麗；這個章節主要利用鹽的晶體造型轉換成飾品的造型，可以從不同的角度來看鹽的晶體，從中獲得創作的靈感。

STEP 01 在透視圖（Perspective）執行選單「Modelling > Box」矩形，設定尺寸為 3mm 立方體。

STEP 02 在前視圖（Front）使用選單中「Transform > Copy」任意複製造型，重點是圖形之間必須要有連接，如圖所示。

STEP 03 切換到透視圖（Perspective）利用
Gumball 工具將幾個方塊做前後位置調整，
增加造型的立體層次感。

TIPS　　一般預設畫面為四個視窗，如果要單一放大一個視角的視窗，只要針對左上角視窗名稱，點擊滑鼠左鍵兩下即可放大，再反覆點擊兩下即可縮小視窗。例如：點擊「Perspective」字樣，即可單獨放大透視圖視窗，如圖所示。

STEP 04 選取全部的立方體，執行選單上的
「Transform > Dynamic Bend」動態彎曲功
能，移動上方藍色雙箭頭，曲度調整如圖
所示。

STEP 05 執 行 選 單 中「 Jewellery > Shank」戒指造型，選擇樣式如【浮動視窗 1】，參數設置如【浮動視窗 2】，此外可以依照自己喜歡的造型，在畫面上拖拉箭頭及圓點做適當的造型調配。

之後再利用 Gumball 工具把剛做好的立方體移動調整至戒台上方，完成如圖所示。

【浮動視窗 1】

【浮動視窗 2】

完成品

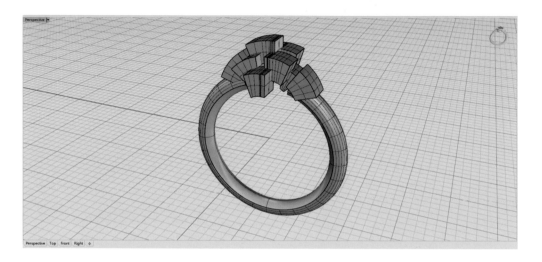

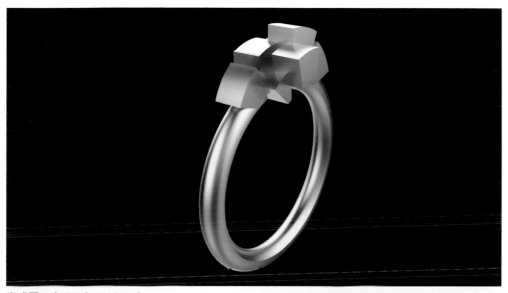

完成圖 1（18K Gold Matte）

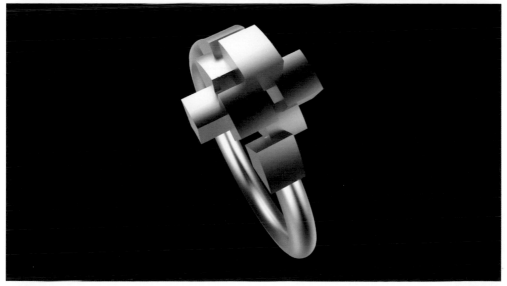

完成圖 2（18K Gold Matte）

JEWELRY
DESIGN

6

流行飾品設計

流行飾品材質使用為銅、925 銀、
鋼、合金等，最受年輕族群喜愛，
知名品牌如 Justin Davis、Chrome
Heart 流行飾品的市場主要強調設計
及品牌。

6.1
姓名造型戒指與墜飾

戒指

在選單中「Jewellery > Ring > By Text」有
一個姓名戒指產生器，可以在文字列中輸
入任何英文，選擇字型後調整參數，即可
得到想要的姓名戒指，非常快速美觀，本
案例參數請參考圖示。

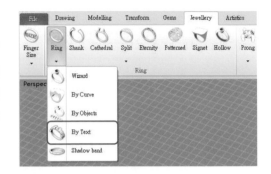

> **TIPS** 製作姓名戒指要注意字型的選擇，過於太細或不連邊的字型都有可能造成製作上的
> 失敗，通常製作姓名戒指不建議做中文字，尤其是繁體中文，因為繁體中文筆劃較複雜，3D
> 列印成型容易失敗外，也比較會造成模糊不清的狀況，因此建議使用英文名字製作。
>
> 英文名字比例拿捏會影響美觀，絕大部分跟字型有關，包括字級、字寬、間距等，因此要製
> 作出好看的姓名戒，字學的基礎是很重要的知識。

完成品

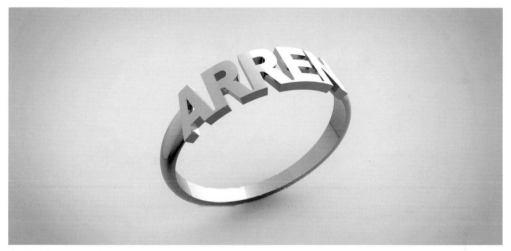

完成圖（14K Gold）

墜飾

在選單中「Jewellery > Pendant」有一個姓名墜飾產生器，
先在【浮動視窗 1】選擇墜飾類型，然後再到【浮動視窗
2】做細節的參數調整，例如文字的輸入、字型選擇、間
距及扣頭的大小調整，完成後打勾即可。

JEWELRY DESIGN

【浮動視窗 1】

【浮動視窗 2】

完成品

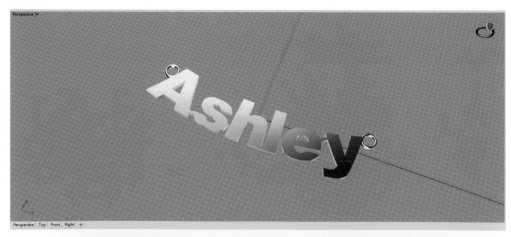

TIPS RhinoGold 的浮動視窗參數大都以圖像（ICON）表示，通常都很直觀易懂，如果有不清楚的地方，不妨微調數字看看，觀察畫面上的物件有何不同，藉此更熟悉介面操作與細節。

6.2
十字架墜飾設計

STEP 01 使用選單中「Drawing > Polyline」繪製十字架的一半線條，依據網格樣式描繪即可，記得點擊網格工具（Grid Snap）變粗體字。

STEP 02 使用選單中「Transform > Symmetry Horizontal」水平鏡射工具，鏡射出另一半邊的對稱圖形。

STEP 03　　然後點擊選單中「Drawing ＞ Auto Connect」
執行自動連接，將剛剛鏡射的圖形與另一邊做連接，
選取圖形後會如圖所示連在一起。

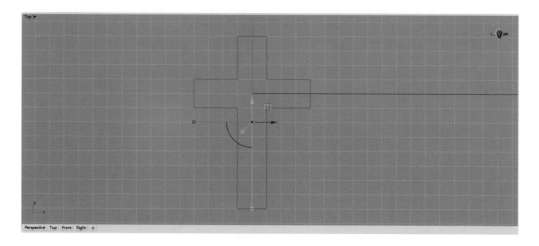

STEP 04　　執行選單中「Modelling ＞ Extrude」擠出動作，
命令列中輸入「1」擠出 1 mm 的厚度。

```
1 curve added to selection.
Command: _ExtrudeCrv

Extrusion distance <1> ( Direction BothSides=No Solid=Yes DeleteInput=No ToBoundary SplitAtTangents=No SetBasePoint ):
```

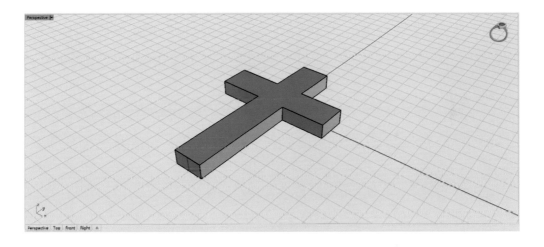

STEP 05 執行選單「Modelling > Slab from polyline」選取之前繪製的十字架線段，命令列中距離輸入「0.3」，然後保持 0.3 的線頭朝十字架外。

```
Command: _Slab
Select curve to slab ( Distance=0.3 ThroughPoint BothSides InCPlane=No ):

Side to offset ( Distance=0.3 ThroughPoint BothSides InCPlane=No ):
```

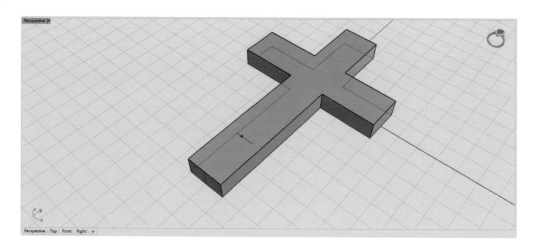

STEP 06 接著在命令列中輸入 Height=「1.3」，按下 Enter 完成如圖所示。

```
Select curve to slab ( Distance=0.3 ThroughPoint BothSides InCPlane=No ):
Side to offset ( Distance=0.3 ThroughPoint BothSides InCPlane=No ):

Height: 1.3
```

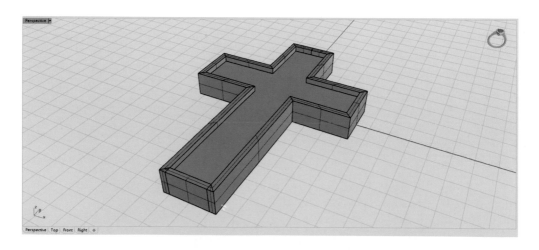

STEP 07 　執行選單「Jewellery > Dynamic Pattern」動態圖樣，
視窗右側會出現浮動視窗，參數及圖樣如圖所選擇，完成後
先按下右下角放大鏡圖樣，再點擊打勾即可完成。

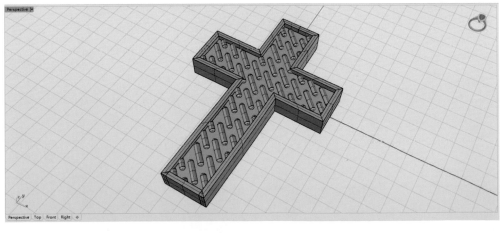

TIPS 在 RhinoGold 的浮動視窗中，有三種選擇模型方式，通常被選擇的模型是要執行效果的被選物，所以依據右下角圖形判斷分為線段、表面及實體三種。

線　　　　　　　　面　　　　　　　　實體

STEP 08 執行選單「Jewellery > Bail」，選取編號「009」的扣頭樣式，完成後如圖示。

STEP 09 使用 Gumball 工具將扣頭移至十字架頂端，大小也可以自由放大縮小。

STEP 10 在上視圖（Top）執行「Drawing > Smart Curve」繪製線段如圖示，作為鍊身。

JEWELRY DESIGN

STEP 11　執行選單「Jewellery > Millgrain」珠鍊，參數設定如
浮動視窗，珠子的半徑為「0.4 mm」。基本上，3D 列印後
無法將珠鍊身鑄造，因為製作工法不同，此範例的目的在於
增加設計圖的完整性。

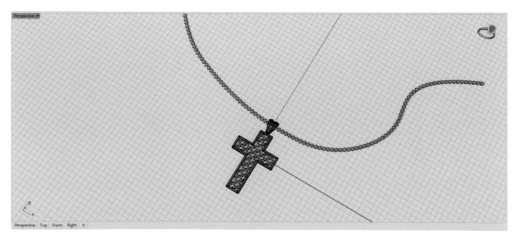

完成品

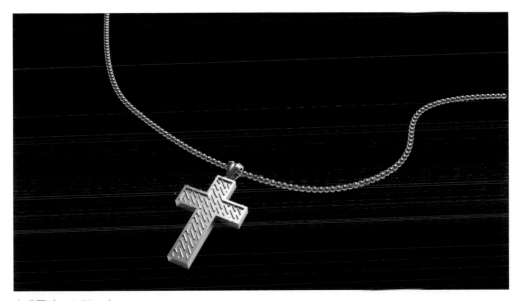

完成圖（925 Silver）

6.3
馬蹄造型戒指設計

STEP 01 請執行選單中「Drawing > Smart Curve」，在上視圖（TOP）中繪製馬蹄形的半邊圖形，如圖所示。

STEP 02 選取繪製好的半邊圖形，再執行選單中「Transform > Symmetry Horizontal」水平鏡射出另外半邊圖形，然後再執行選單「Drawing > Auto Connect」自動連接。

STEP 03 選取上一步驟所完成的圖形，執行選單中「Drawing > Offset」偏移，在命令列中輸入偏移距離「Distance=1.5」，執行向外偏移，如圖所示。

Side to offset (Distance=1 Corner=Sharp ThroughPoint Tolerance=0.001 BothSides InCPlane=No Cap=None): Distance
Offset distance <1.000>: 1.5

Side to offset (Distance=1.5 Corner=Sharp ThroughPoint Tolerance=0.001 BothSides InCPlane=No Cap=None):

STEP 04 現在製作馬蹄形的末端，執行選單中「Drawing > Blend Adjustable」混合調整，執行選單後依據圖示①跟②順序點擊線段，跳出對話框中選擇「Tangency」，完成一邊後再繼續執行另一端。

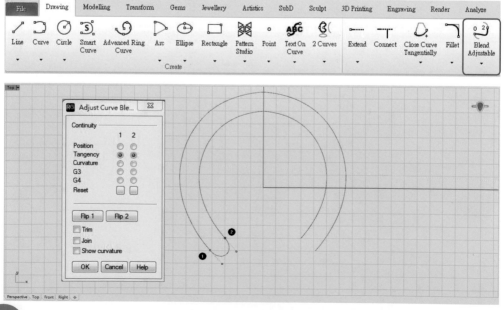

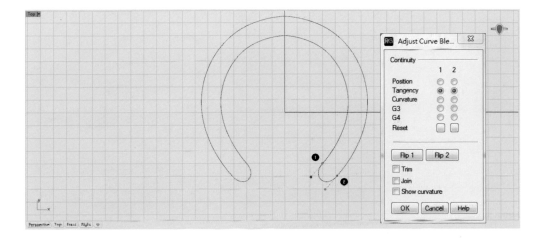

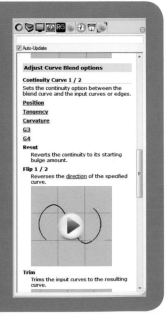

TIPS 在混合調整選項中共有 Position(G0)、Tangency (G1)、Curvature(G2)、G3、G4 五個選項的連續性線段（Continuity Curve），每一種線段的連續性特性不同，使用目的也不同，如果讀者想更深入了解，可以善用 Rhinoceros 中的「Help（幫助）」選項，查看該功能解說，其解說的語言版本則會依據讀者所選擇語系顯示，安裝繁體中文版則會出現中文解說。

STEP 05 　接著，執行 Blend Adjustable 完畢
後，再執行「Drawing > Auto Connect」確
保完成的線段連接在一起而不會有斷線。
這在繪圖的習慣中非常重要，否則物件之
後在執行 Extrude 中會無法成形。

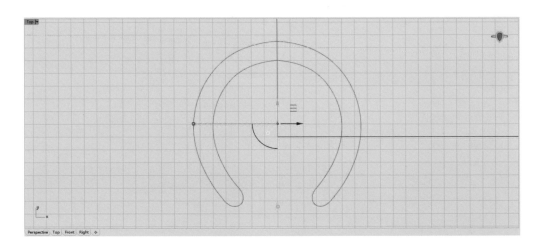

STEP 06 　執行選單中「Jewellery > Signet」
圖章戒指產生器，選擇【浮動視窗 1】編號
「001」樣式，參如設定如【浮動視窗 2】，
完成後如圖示。

【浮動視窗 1】

【浮動視窗 2】

STEP 07 使用選單「Transform > Gumball Transformer」移動位置及調整大小,在上視圖中將馬蹄形移至戒指圖章中央,然後距離圖章平面「2mm」。

STEP 08 選 取 馬 蹄 形 線 段，執 行 選 單「Modelling > Extrude」擠出，在命令列中輸入「-3」，如圖所示。

```
Edit Mode = OFF
Command: _ExtrudeCrv

Extrusion distance < 3 > ( Direction BothSides=No Solid=Yes DeleteInput=No ToBoundary SplitAtTangents=No SetBasePoint ): -3
```

STEP 09 執行選單「Modelling > Boolean」布林運算，參數設定如視窗所示。

STEP 10 使用選單「Modelling > Sphere」繪製一顆小球體，比例大小差不多即可，如圖所示。

STEP 11 在選單中，「Modelling > Dup Edge」複製線段，選取如圖中位置的線條。

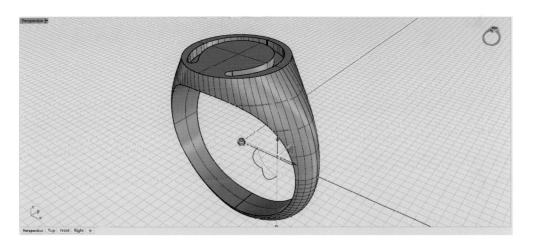

STEP 12 執行選單「Transform > Dynamic Array」動態陣列，參數設定如【浮動視窗】，效果如下頁圖示。

【浮動視窗】

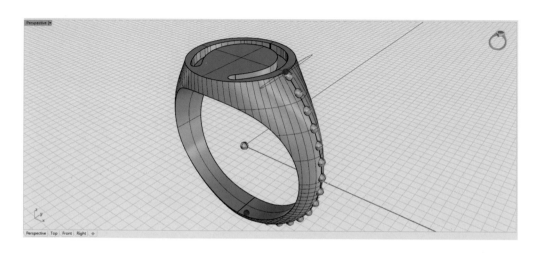

STEP 13 　將剛剛完成的球體陣列選取，執行
選單「Transform ＞ Symmetry Horizontal」
水平鏡射，完成後就會複製至另一邊。

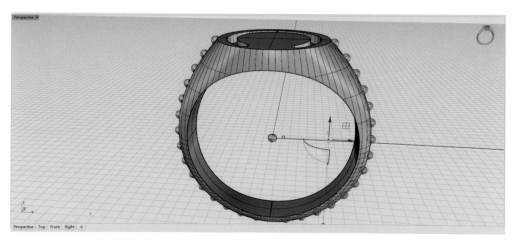

STEP 14 最後加一點裝飾點綴，可以執行
「File > Open > Import File」選擇馬頭，置
於馬蹄圖形中央即可完成。

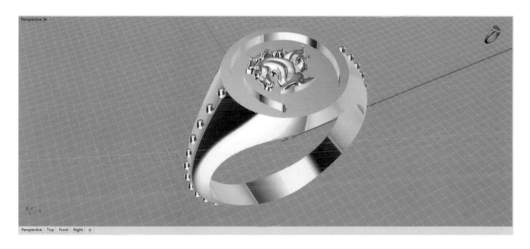

完成品

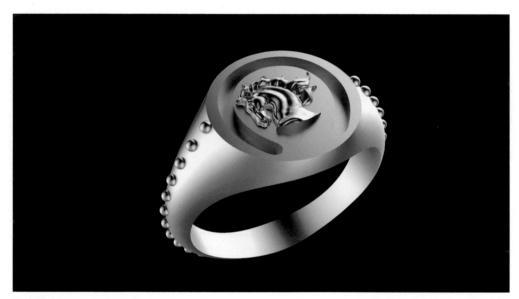

完成圖（14K Gold Matte）

6.4
羽毛墜飾造型設計

STEP 01 使用選單中「Drawing > Smart Curve」繪製羽毛梗，並將頭尾相連，如圖所示。

STEP 02 使用選單「Drawing > Line > Polyline」繪製連續直線，將羽毛的外輪廓描繪出來，完成後如果要調整造型，可以使用「Drawing > Edit Pt」編輯節點的工具。

STEP 03 選取剛繪製完成的羽毛外輪廓，執行「Modelling ＞ Extrude」擠出「0.5 ～ 1 mm」視造型比例作為厚度。

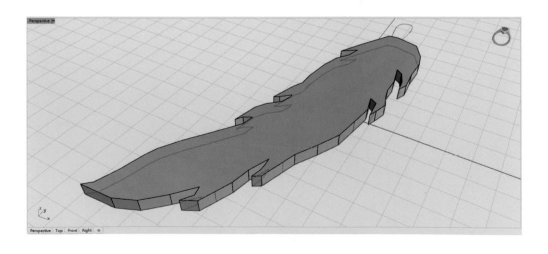

STEP 04 接著，選取剛繪製完成的羽毛梗，執行「Modelling > Extrude」擠出，在命令列中擠出「0.7 ～ 1.2 mm」，視造型比例作動態厚度。

Extrusion distance <0.6> (Direction BothSides=No Solid=Yes DeleteInput=No ToBoundary SplitAtTangents=No SetBasePoint): 0.7
Creating meshes... Press Esc to cancel

Command:

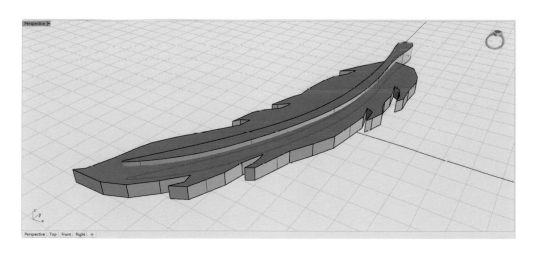

STEP 05 選取羽毛執行選單「SubD > Convert Surface」轉換曲面，將與毛造型轉換成 SubD 可編輯。

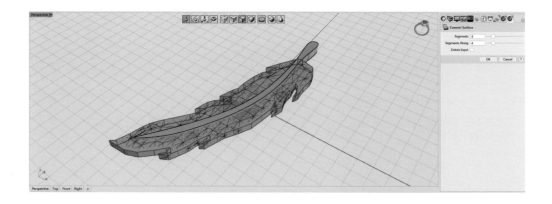

STEP 06 選取羽毛梗，重複上一個步驟，並
轉換成 SubD 可編輯狀態。

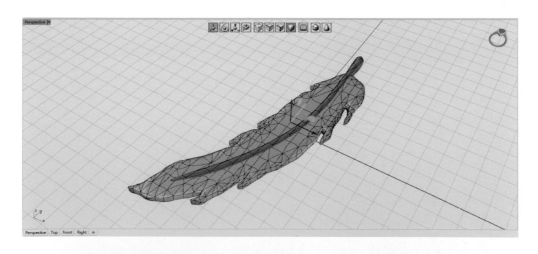

TIPS SubD 功能是 RhinoGold 中的另一支外掛程式「Clayoo」，編輯模式主要以多邊形（Polygon）形式為主，類似於 3Ds MAX 或是 MAYA 的建模方法。

接下來是一連串的編輯行為，編輯過程中
沒有依據，主要依靠自己對於「形」的感
受加以編輯。首先針對羽毛的端點進行
「面」的調整。

JEWELRY DESIGN

TIPS 開啟 SubD 的時候會發現視窗上會多一排選單，從左到右的順序是：

（1）（2）（3）（4）（5）（6）（7）（8）（9）（10）（11）

（1）移動工具 　　　　　　　　　　（7）選取 - 面

（2）旋轉工具 　　　　　　　　　　（8）選取 - 個體

（3）放大縮小工具 　　　　　　　　（9）熱鍵啟動

（4）多重選擇顯示工具 　　　　　　（10）外框節點顯示

（5）選取 - 節點 　　　　　　　　　（11）角面 / 圓面切換

（6）選取 - 線段

STEP 07 利用「面」的選取多面數，可利用
放大縮小工具進行薄厚的調整。

TIPS Rhinoceros 在 選 取 的 操 作
上，除了「點選」之外就是「框選」，
而框選的方法有兩種：

（1）由左上到右下：所選取的範圍
　　　必須被「框線」所全部囊括。

（2）從右下到左上：所選取的範圍
　　　只要被「框線」碰觸即可。

STEP 08 從羽毛下方選取羽毛梗位置的「面」，利用移動工具將被隱藏的羽毛梗顯示出來。

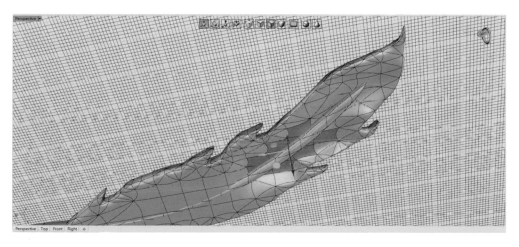

STEP 09 重複上一步驟，將面積擴大選取「面」。

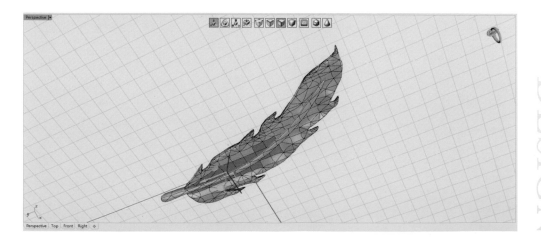

STEP 10 為了讓羽毛的造型活潑，利用放大縮小工具將每一個段落的羽毛設定不同的薄厚。

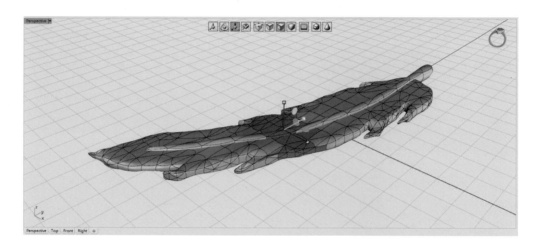

STEP 11 再利用選轉工具，將不同位置的「面」做旋轉形成波浪形，如圖所示。

STEP 12 執行選單中「SubD > Extrude」擠
出工具，做兩段式的垂直擠出，並手動調
整生長方向。

STEP 13 　繼續執行選單中「SubD ＞ Extrude」擠出工具，做水平擠出造型，同樣利用移動工具做手動調整，如圖所示。

擠出的【浮動視窗】也可以做參數設定，無論手動或參數設定，完成後按下「OK」，完成這個階段的擠出。

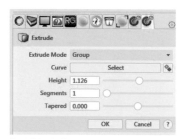

【浮動視窗】

STEP 14　完成造型後按選單中 SubD 按鈕，回到一般模式。
也可以轉換成 Mesh 屬性，準備作為 3D 列印使用。

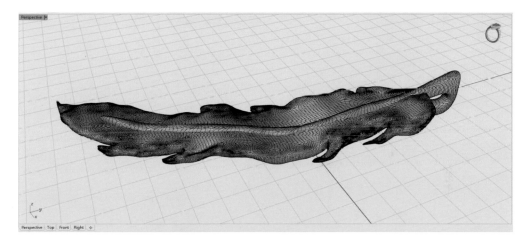

STEP 15　製作跳環部份，執行選單「Modelling > Torus」，
因為此部份是為了增加設計圖的完整性，因此位置及大小比
例可自行拿捏。

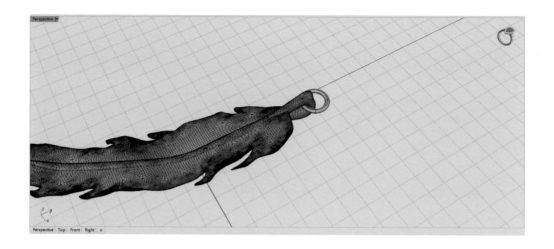

STEP 16 接 著， 執 行 選 單
「Jewellery > Bail」扣頭產生
器，選取編號「004」的扣頭，
並自行設定大小比例，位置擺
放於跳環正上方。

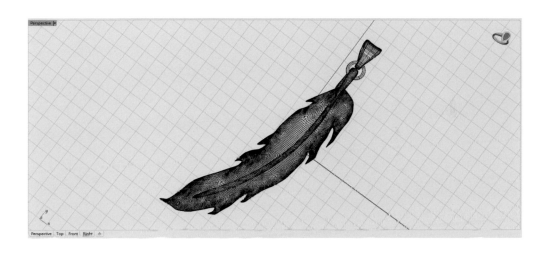

STEP 17 在上視圖執行選單「Drawing > Smart Curve」繪製項鍊線條。

Smart Curve

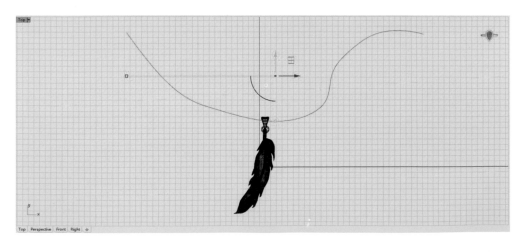

STEP 18 選取項鍊線條，執行選單「Jewellery > Rope」鉸鏈產生器，完成後如圖所示。

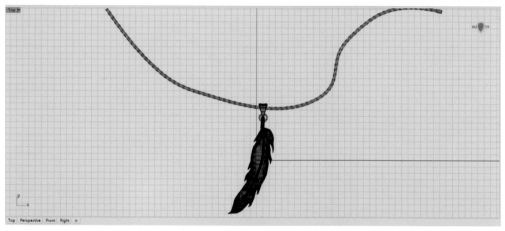

完成品

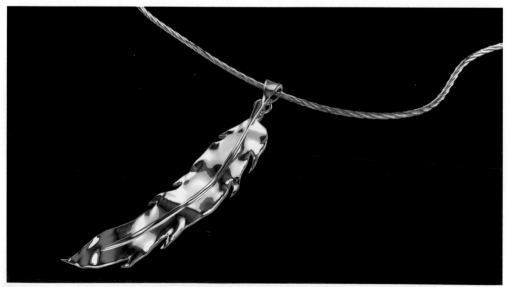

完成圖（Stainless）

6.5
皇冠戒指造型設計

STEP 01 在上視圖（TOP）用選單中「Drawing > Line」 及「Drawing > Arc:Start, End, Point on Arc」繪製畫面中圖形，繪製完畢後使用「Drawing > Auto Connect」工具連接。

STEP 02 選取線段，執行「Drawing > Offset」偏移工具，偏移距離在訊息列輸入「0.5」。

JEWELRY DESIGN

STEP 03 在圖形中央繪製一直線「Drawing > Line」，並輔以鎖點工具「Mid」捉取中間點，如圖所示。

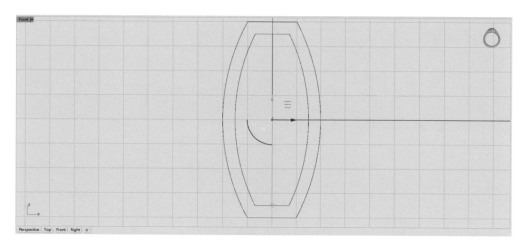

STEP 04 使用「Modelling > Extrude」工具，將兩個線段做擠出，擠出距離分別為「0.5」及「0.3」，如圖所示。

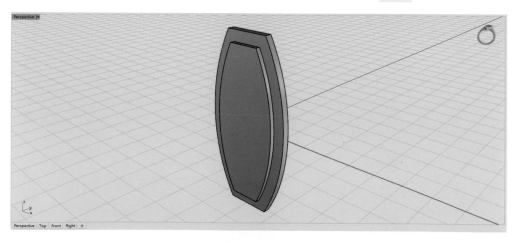

STEP 05 選取中央線段,執行選單中「Jewellery > Millgrain」做滾珠造型,參數設定如圖右側。

Millgrain

STEP 06 選取所有造型執行選單中「Transform > Dynamic Bend」動態彎曲功能,曲度抓個人概即可,可參考圖示。

Dynamic Bend

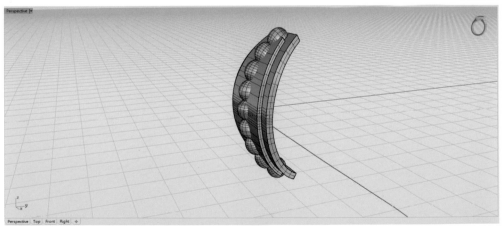

TIPS 珠寶設計經常應用曲度變化很大的造型,並不是所有造型都可以運用參數作為規範,更重要的是設計師個人的美學素養來決定造型的變化。

STEP 07 在右視圖（Right）請您用工具「Transform > Gumball Transformer」做向右旋轉調整，如圖所示。

Gumball
Transformer

STEP 08 選取上一步驟完成的物件，在上視圖（TOP）執行選單中「Transform > Dynamic Polar Array」動態環形陣列，設定參數如圖右側，位置可以利用「Transform > Gumball Transformer」做調整，完成後如圖所示。

Dynamic Polar
Array

Gumball
Transformer

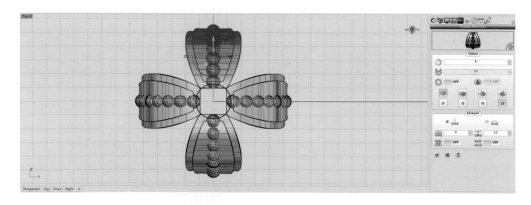

STEP 09 　在上視圖（TOP）用工具「Drawing > Circle」在中心點畫圓，然後再用「Drawing > Offset」做偏移約「0.5」；或者直接在中心點畫兩個圓形也可以，如圖所示。

Circle

Offset

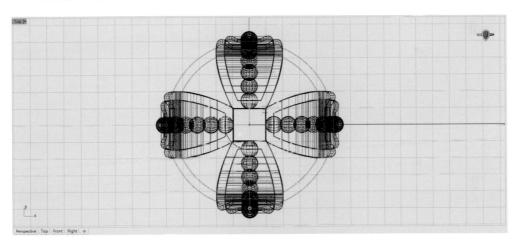

STEP 10 　選取剛剛繪製的兩個圈線段，使用「Modelling > Extrude」工具，將兩個線段做擠出，擠出距離大約如圖所示。

Extrude

STEP 11 利用「Drawing > Offset」偏移工具在最外圍，再繪製一個圓形線段，偏移量「0.5」。

Offset

STEP 12 選取最外圍兩個圓圈線段，執行「Modelling > Extrude」擠出，擠出比例大約如圖所示。

Extrude

STEP 13 接著，執行選單中「Modelling ＞ Variable Chamfer」導角功能，點選將最外圈的線段，輸入參數「0.4」，完成後如圖所示。

STEP 14 在上視圖（TOP）使用「Modelling ＞ Sphere」圓球工具，在皇冠的正中央繪製一大一小的圓球，排列成如圖所示。

Sphere

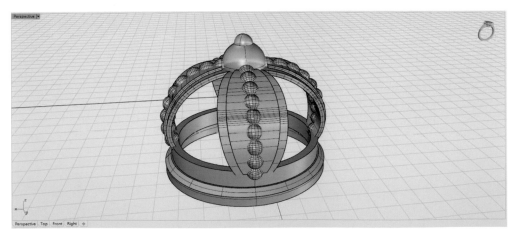

STEP 15 接著，執行選單中「Drawing > Average 2 Curves」
平均兩調線段，取數量「1」的中間線段。

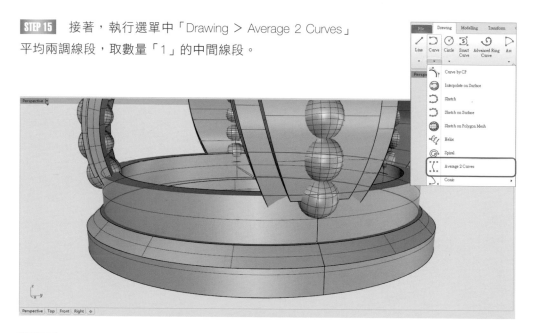

STEP 16 選取剛完成的中間線段，再執行選單中「Jewellery
> Millgrain」工具，參數及數量比例可自行調整。

Millgrain

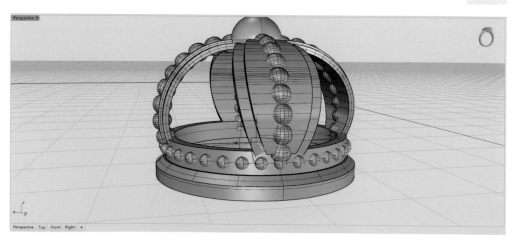

STEP 17 在上視圖（TOP）使用「Drawing
> Circle」畫一個圓形線段，如圖所示。

Circle

STEP 18 選取剛繪製的圓形線段，執行
「Jewellery > Millgrain」製作滾珠邊。

Millgrain

JEWELRY DESIGN

STEP 19 接著將剛剛繪製好的滾珠用「Transform >
Gumball Transformer」調整至適當的位置。

Gumball
Transformer

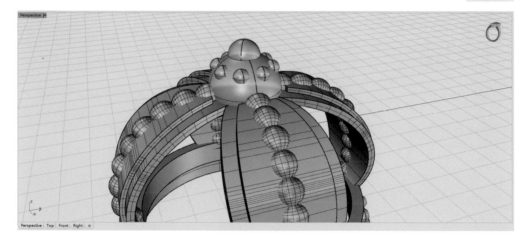

STEP 20 執行選單「Jewellery > Signet」，選取編號
「003」的戒指，完成後按下打勾，戒圍的尺寸大小可以
依據配戴者的喜好自行選取。

Signet

STEP 21 最後，選取整個皇冠，利用「Transform > Gumball Transformer」做大小縮放，並調整到戒台正中央的位置，即可完成。

Gumball
Transformer

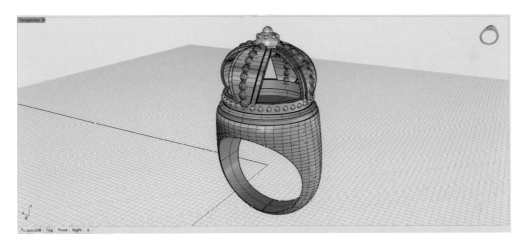

完成品

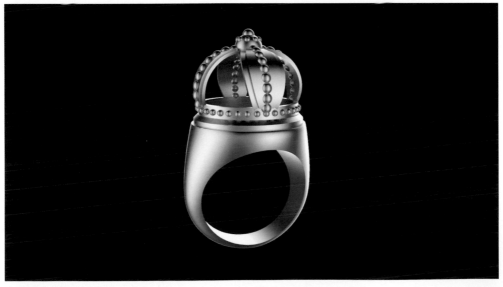

完成圖（18K Matte）

6.6
大衛之星墜飾設計

STEP 01 在上視圖（TOP）中使用「Drawing >
Polyline」繪製一個三角形，如圖示。

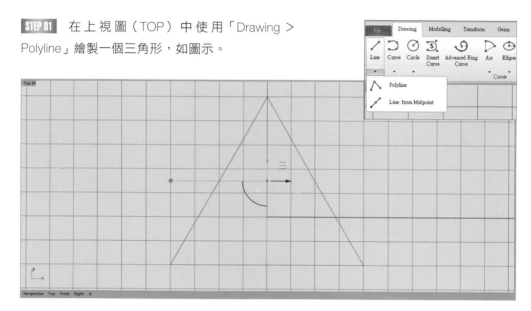

STEP 02 選取剛畫好的三角形，按下「Crtl+C」，
然後再按「Crtl+V」作原地複製，再使用選單中
「Transform > Gumball Transformer」做 180 度的
旋轉及調整位置，如圖示。

Gumball
Transformer

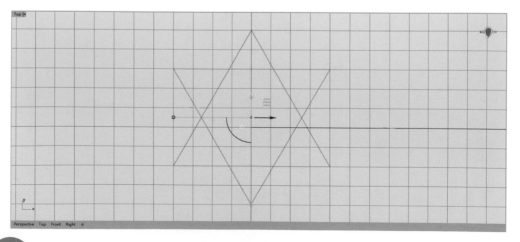

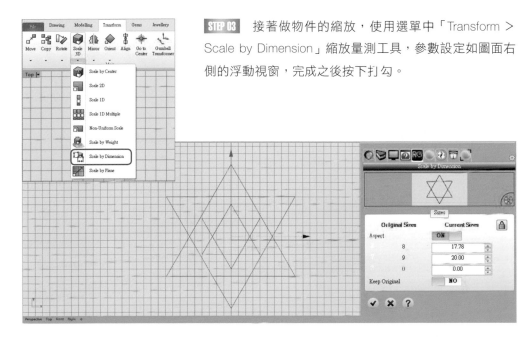

STEP 03　接著做物件的縮放，使用選單中「Transform > Scale by Dimension」縮放量測工具，參數設定如圖面右側的浮動視窗，完成之後按下打勾。

STEP 04　執行選單中「Dimension > Linear」線性測量工具，量上下三角形的端點，即可得知距離「20 mm」。

Linear

JEWELRY DESIGN

STEP 05　選取兩個三角形的線段，執行「Drawing >
Edit Pt」編輯節點，將兩個端點向上藍色軸移動約「15
mm」，增加交錯的立體感。

Edit Pt

STEP 06　兩個線段都要執行「Jewellery > Rope」繩索工
具，利用繩索的外觀製作大衛之星的主要造型及質感，
參數請見圖面右側的浮動視窗。

Rope

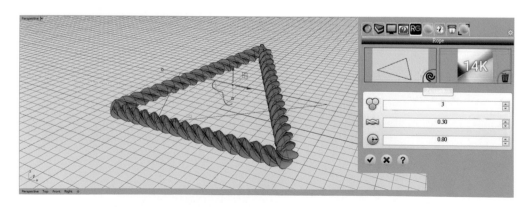

STEP 07 將完成的兩個繩索造型三角形全部選取，執行
「Transform > Dynamic Twist」動態扭轉工具，增加 3D
造型的豐富度，選定扭轉的軸向為「Y」軸，角度可自行
拿捏或參照圖面右方浮動視窗。

Dynamic
Twist

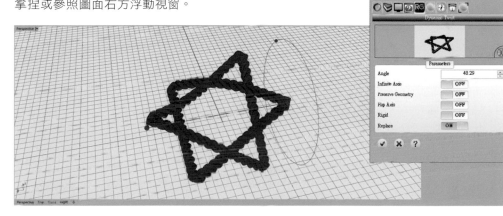

STEP 08 選取剛完成扭轉的三角形，先按下「Crtl+C」，
然後再按「Crtl+V」再作一次原地複製，然後使用選單中
「Transform > Gumball Transformer」依照個人喜好做任
意旋轉及調整位置，如圖示。

Gumball
Transformer

JEWELRY DESIGN

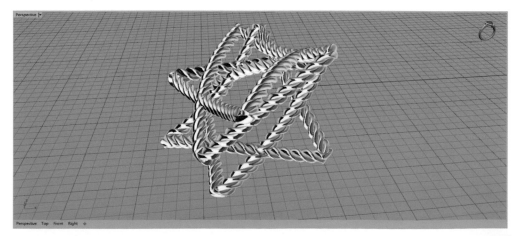

STEP 09 接著，執行選單中「Jewellery > Bail」選擇一個較為素面的扣頭，因為墜飾本身造型已經很複雜了，因此搭配素面設計的扣頭，比較能突顯飾品本身，如圖所示。

Bail

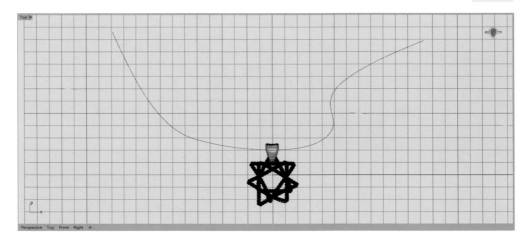

STEP 10 在上視圖（TOP）使用選單中「Drawing > Smart Curve」工具繪製鍊身。

Smart Curve

STEP 11 執行「Jewellery > Rope」製作鍊身，
大小及形式建議比墜飾本身再簡單、細一些。

Rope

完成品

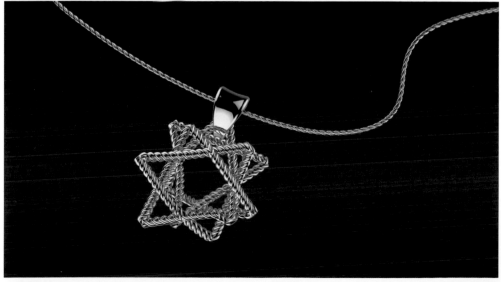

完成圖（24K Gold）

6.7
骷髏戒指造型設計

STEP 01 這次要使用的是 RhinoGold 中另一支外掛系統 Clayoo，選擇選單中 SubD 並執行矩形造型如圖示。

STEP 02 在視窗中會有一個多邊形（Polygon）選項，點擊之後選取如畫面中的半邊矩形。

STEP 03　然後按下鍵盤上 Delete 將半邊矩形刪除，如圖所示。

STEP 04　點擊選單中的鏡射（Symmetry）功能。

STEP 05 　執行 Symmetry 之後，命令列中會
出現選擇線段指令，依據上一步驟圖形紅
線選取，按下 Enter，如圖所示。

Symmetry (Plane EdgeLoop): EdgeLoop
Select a planar edge loop:

Select a planar edge loop:

STEP 06 　點擊畫面中節點（Vertex）工具做
臉部塑形，先從臉頰兩側開始往內推。

STEP 07 然後再分別從頭頂、前臉、後腦開始塑形,把頭部的立體感強化,如圖所示。

這個階段需要靠創作者本身對於 3D 造型的敏感度,不熟悉的讀者建議多加練習,捉到感覺為止。

STEP 08 完成頭部塑形後,可以點擊畫面上平滑化（Smooth）功能,此時塊狀的頭部會變得平滑,也是最終的效果,再點一下就可返回塊狀效果。

`STEP 09` 執行選單中插入（Inset）點擊畫面
中位置，來繪製眼部的眼窩，參數請參考
如圖右側，大概就可以，可依據個人喜好
調整。

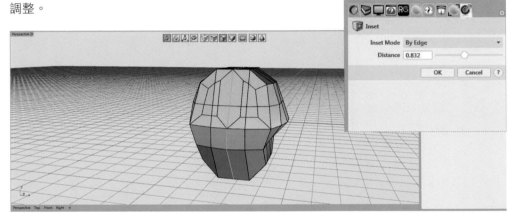

`STEP 10` 啟動畫面中節點（Vertex）功能，
選取相關節點，將眼窩周圍的地方往內推，
眼窩稍微往外拉，如圖所示。

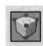

STEP 11 選取眼窩執行選單中擠出（Extrude），
做反方向的擠出，製造出內凹的效果。

STEP 12 重複步驟 9 作法，製作鼻孔位置。

STEP 13 重複步驟 11，將鼻孔往內推。

STEP 14 再利用畫面中節點（Vertex）工具
調整鼻孔的造型，如圖所示。

STEP 15 重複步驟 9 作法，製作嘴巴位置。

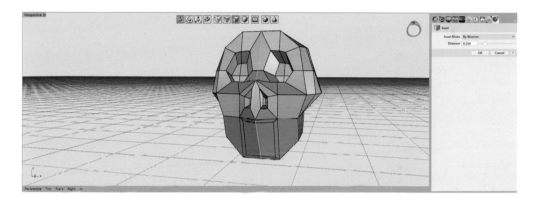

STEP 16 接著，使用擠出（Extrude）工具
將嘴巴往內推。

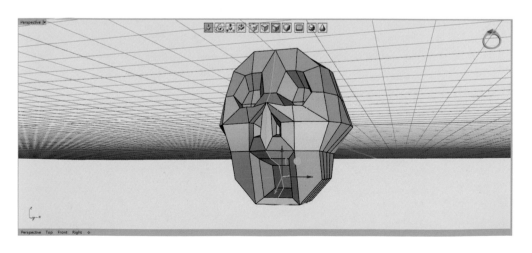

JEWELRY DESIGN

STEP 17 在嘴巴裡面上下口腔位置執行分割
（Divide）工具，如圖所示。

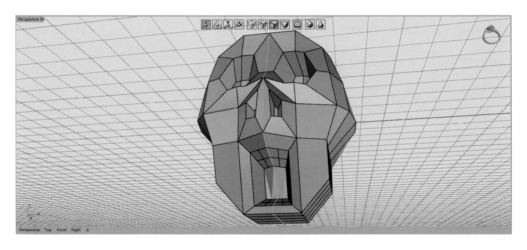

STEP 18 使用插入（Inset）及擠出（Extrude）
工具將牙齒部份長出。

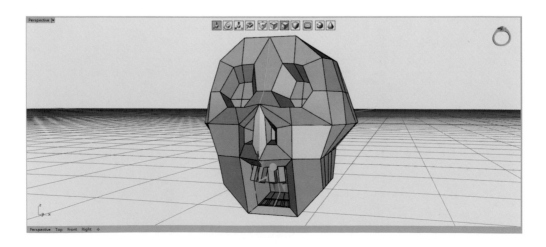

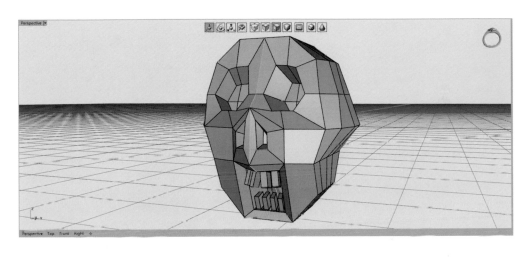

STEP 19 接著，執行平滑化（Smooth）後
基本造型大致完成。

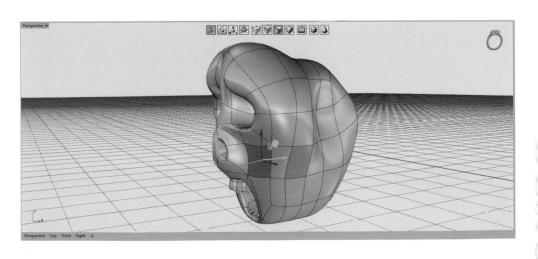

STEP 20 細節部份可以搭配之前所使用之工具再一一調整。

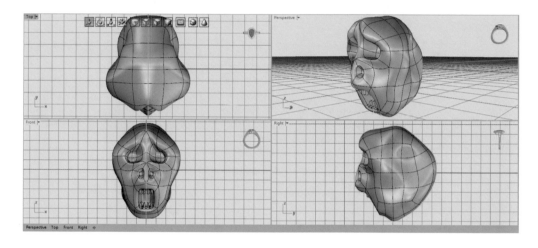

STEP 21 完成後按下 SubD 按鈕，退出編輯模式，此時模型也會轉換為 Rhino 的格式。

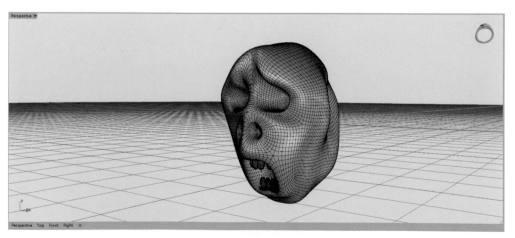

STEP 22 執行選單中「Jewellery > Signet」
生成圖章戒台，如圖所示。

Signet

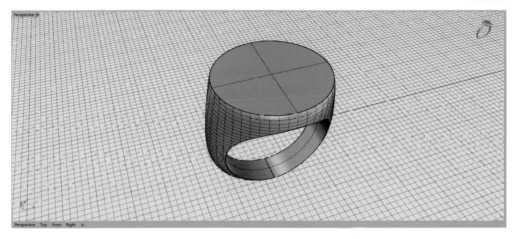

STEP 23 從上視圖（TOP）在戒台中央繪
製一個圓線段，使用選單中「Drawing >
Circle」繪製。

Circle

STEP 24 執行選單中「Modelling > Extrude」
向下擠出約 1mm 的厚度。

Extrude

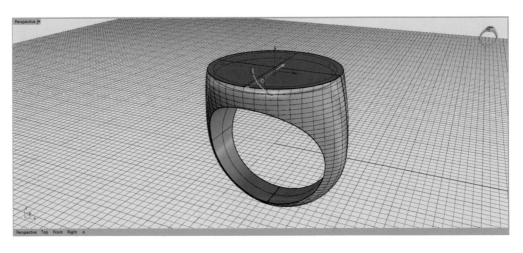

STEP 25 執行選單中「Modelling > Boolean
Difference」做修剪，如圖所示。

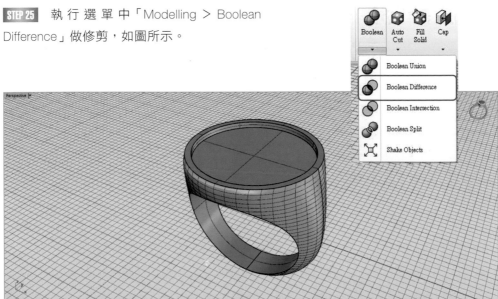

STEP 26 將剛剛畫好的骷髏頭放置於戒台
中央。

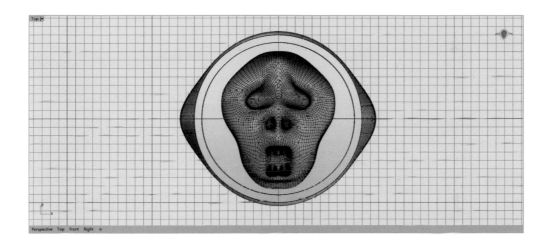

STEP 27 接著，執行選單中
「Jewellery > Gauge」繪製戒
圍線段，戒圍與圖章戒台相同。

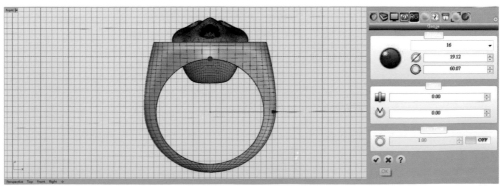

STEP 28 選 取 骷 髏 頭 執 行「SubD > To Nurbs」轉換為可切割的物件模式，轉換完成可見 3D 結構線會改變。

切換前

切換後

STEP 29 　將戒圍線段與骷髏頭都選起來，執
行選單中「Modelling > Auto Cut」自動裁
切，如圖示。

Auto
Cut

STEP 30 　從上視圖（TOP）在戒台中央再繪
製一個圓線段，如圖所示。

Circle

STEP 31 選取線段執行選單中「Jewellery > Millgrain」利
用珠鍊功能做滾珠裝飾，參數如圖右側，即完成。

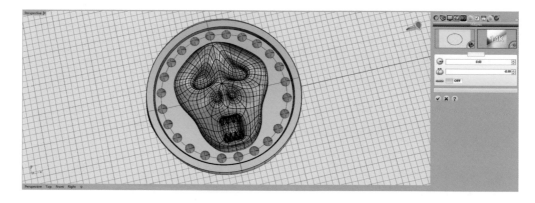

完成品

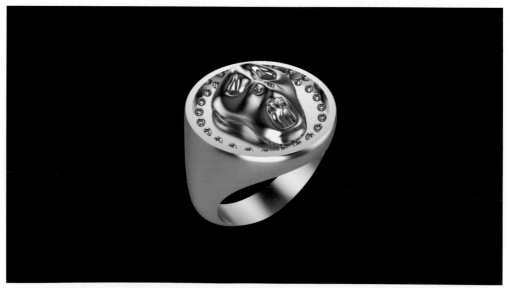

完成圖（925 Silver）

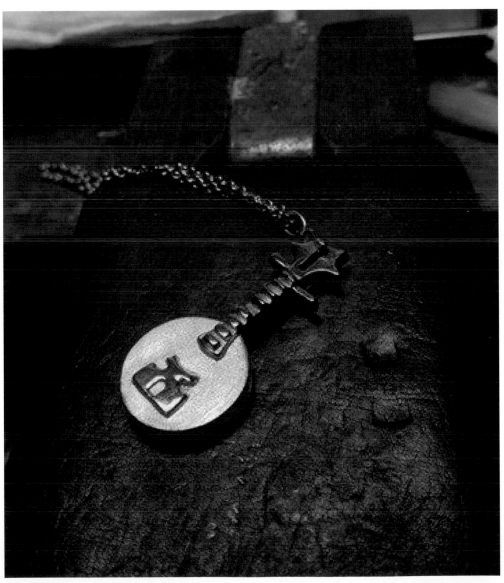

作品賞析

JEWELRY
DESIGN

7

貴珠寶飾品設計

本章節主要以貴珠寶設計為主，內容多以
華麗珠寶風格並搭配各式彩鑽，也是現今
許多知名品牌所選擇的設計手法之一。

TIPS　在這個章節以後，RhinoGold 的操作技巧將逐漸增強，會比之前幾個章節更難一
些，因此有些基本操作的觀念及指令在前面章節已介紹過後，將不再贅述，建議讀者先將前
面章節熟練後，再進行本章操作。

7.1
燦爛玫瑰耳環

STEP 01 使用選單中「Drawing > Smart Curve」在上視圖（TOP）繪製一個花瓣形狀。

Smart Curve

STEP 02 執行選單「Modelling > Extrude」擠出剛繪製花瓣，約 0.5 ～ 1mm 厚度。

Extrude

STEP 03 執行選單中「Transform > Edit」編輯指令，命令列中選擇「Bounding Box」，Cage point 請參照命令列中參數，然後移動節點，編輯造型呈現如圖示，製作出花瓣的感覺即可。

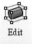
Edit

```
Select captive objects. Press Enter when done:
Select control object ( BoundingBox Line Rectangle Box Deformation=Accurate PreserveStructure=No ): BoundingBox
Coordinate system <World> ( CPlane World 3Point ):
Cage points ( XPointCount=4 YPointCount=4 ZPointCount=4 XDegree=3 YDegree=3 ZDegree=3 ):
Region to edit <Global> ( Global Local Other ):
1 curve, 8 cage points added to selection.
```

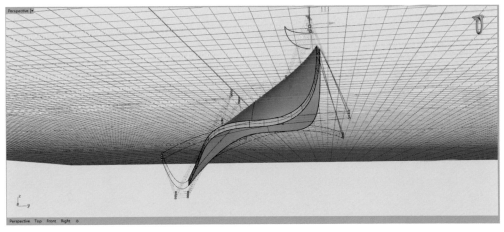

STEP 04 選取畫好的花瓣，執行選單「Transform > Dynamic Polar Array」做兩層中心旋轉複製，參數請見【浮動視窗】。

Dynamic Polar Array

【浮動視窗】

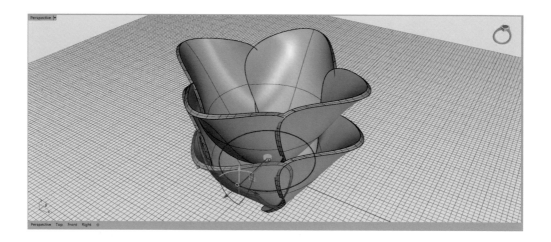

STEP 05 完成中心旋轉複製後，將成型的花瓣解除群組，才可以自由移動，執行選單「Drawing > Ungroup」，然後再使用選單「Transform > Gumball Transformer」移動及縮放如圖所示。

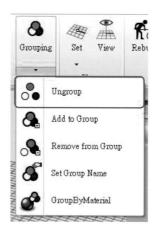

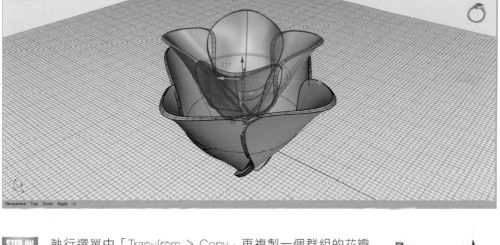

STEP 06 執行選單中「Transfrom > Copy」再複製一個群組的花瓣至於中央，可以用 Gumball Transformer 稍微拉長及移動，重點在於每個花瓣都必須彼此連接，之後 3D 列印成型才不會「落空」，如圖所示。

Copy

Gumball
Transformer

STEP 07 在上視圖（TOP）執行選單「Jewellery > Gem Studio」寶石產生器，在【浮動視窗】中設定生成一個直徑 4mm 的圓形寶石。

【浮動視窗】

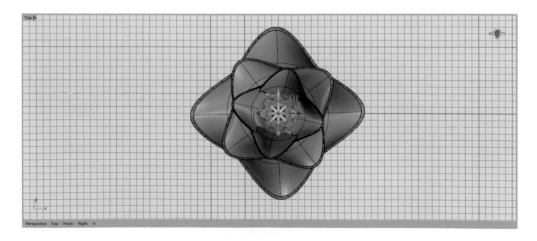

STEP 08 選擇剛生成的寶石，執行選單中「Jewellery > Halo」環狀鑲嵌，選擇編號「001」的樣式，如圖示。

Halo

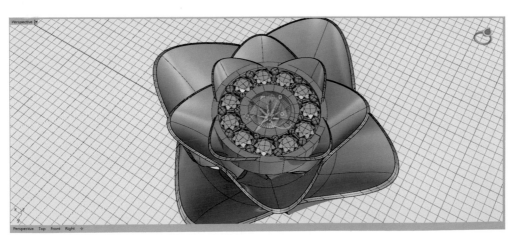

STEP 09 將視窗角度切換至底部（Bottom），執行選單「Drawing > Circle」繪製一個圓線段，如圖所示。

Circle

TIPS 視窗視角一般預設是 Top、Front、Right 及 Perspective 四個，可以由左上角的字樣旁的小三角形進入，自行設定成底視圖（Bottom）。

STEP 10 將剛剛繪製的圓形線段往下拉
至玫瑰底部，執行選單中「Modelling >
Tapered」錐形擠出，參數請參考命令列，
如圖示。

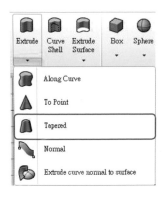

Extrusion distance **<-5>** (Direction DraftAngle=*12* Solid=*Yes* Corners=*Sharp* DeleteInput=*No* FlipAngle ToBoundary SetBasePoint):

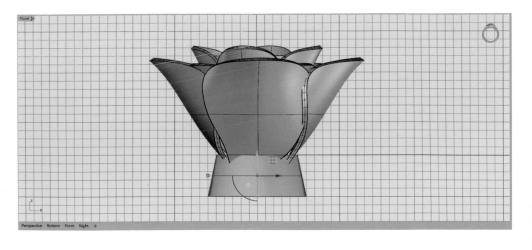

JEWELRY DESIGN

STEP 11 執行選單中「Modelling ＞ Variable Fillet」導圓角，設定半徑為「5」，讀者可以依據各位的比例自行調整圓角參數，主要底部為圓角即可。

Variable
Fillet

STEP 12 再次將視窗角度切換至底部（Bottom），執行選單「Drawing ＞ Circle」繪製一個小圓線段，做為耳針的示意圖。

Circle

STEP 13　執行選單「Modelling ＞ Extrude」擠出，將耳針的部分長出，此部分只是模擬而已，因此尺寸的比例跟圖上差不多即可。

Extrude

STEP 14　執行選單中「Modelling ＞ Variable Fillet」導圓角在耳針下方，設定半徑為「0.5」。

Variable Fillet

STEP 15 利用剛剛擠出下方圓盤的曲線作為鑽石排列的基準線，執行「Jewellery > Gems by Curve」生成鑽石依據曲線排列功能，鑽石直徑設定為「2.5mm」、共 13 顆，參數請見【浮動視窗 1】，排列及間距參數請見【浮動視窗 2】。

Gems by Curve

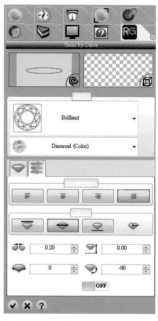

【浮動視窗 1】　　　【浮動視窗 2】

STEP 16 　完成鑽石的生成後，執行「Jewellery > Cutter」裁切器功能，選擇樣式「002」，如圖所示。

Cutter

TIPS 　裁切器的功能主要是將鑽石底部的戒（鑲）台鑿出一個洞，經由透光增加寶石的亮光性。

STEP 17 執 行「Modelling > Boolean Difference」修剪工作，將剛剛完成的裁切器與鑲台互相修剪，完成後如圖所示。修剪的順序是先選擇鑲台，再選擇裁切器，按下 Enter 鍵可完成。

STEP 18 為了增加鑲嵌的緊密度，先選擇鑽石後再執行「Jewellery > Cutters in Line」，參數設定請見【浮動視窗】，完成後如圖所示。

【浮動視窗】

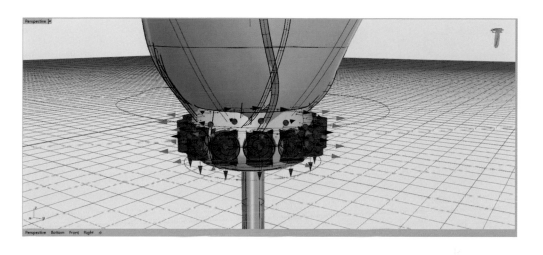

STEP 19 　將剛剛生成的圓柱形裁切器與鑲
台做修剪，操作方法請參考步驟 17，如圖
所示。

Boolean Difference

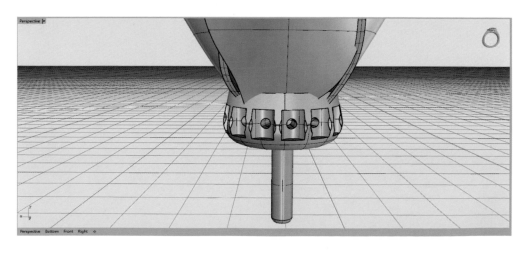

完成品

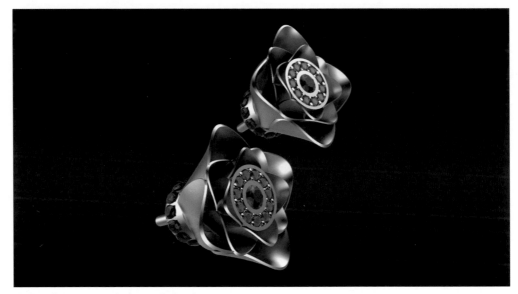

完成圖（14K Gold、紅寶石、綠寶石）

7.2

蝴蝶結項鍊

STEP 01 在上視圖（TOP）使用「Drawing
> Smart Curve」畫一弧線。

Smart
Curve

STEP 02 繼續使用「Drawing > Line」連接
一條直線，可以啟動 Osnap 輔助功能連接
端點（End）。

Line

| CPlane | x -3.057 | y -13.545 | z 0.000 | Millimeters | ■Default | **Grid Snap** | Ortho | Planar | **Osnap** | SmartTrack | Gumball | Record History |

☑ End ☐ Near ☐ Point ☐ Mid ☐ Cen ☐ Int ☐ Perp ☐ Tan ☐ Quad ☐ Knot ☐ Vertex ☐ Project ☐ Disable

JEWELRY DESIGN

STEP 03 使 用「Drawing > Smart Curve」
畫一弧線。

STEP 04　使 用「Drawing > Smart Curve」
畫二條弧線在下方，形成一個蝴蝶結翻轉
樣式。

Ⓢ
Smart
Curve

STEP 05　使用「Drawing > Circle」畫一個
直徑「6mm」的圓形線段。

Ⓒ
Circle

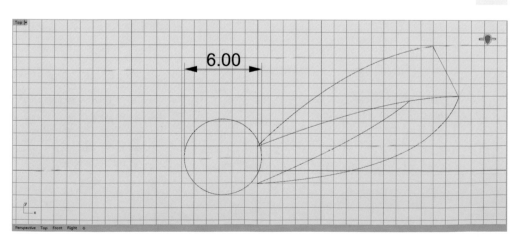

STEP 06 依 據 第 1 ～ 4 步 驟 使 用「Drawing >
Smart Curve, Line」兩個工具繪製緞帶樣式。

STEP 07 使 用「Drawing > Smart Curve, Line」
兩個工具再完成上方小的緞帶樣式。

STEP 08 執行「Drawing > Auto Connect」
自動連接線段工具，完成後封閉的線段將
會被連接。

Auto
Connect

STEP 09 執行「Modelling > Extrude」擠出
兩個緞帶的線段，擠出厚度約「0.8mm」。

Extrude

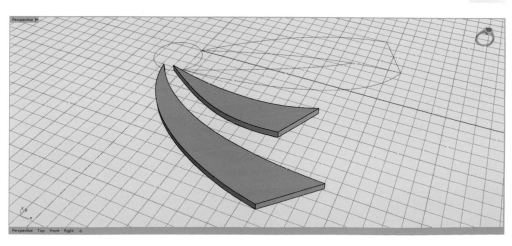

JEWELRY DESIGN

STEP 10 執行「Transform > Copy」複製蝴蝶結線段，如圖所示。

Copy

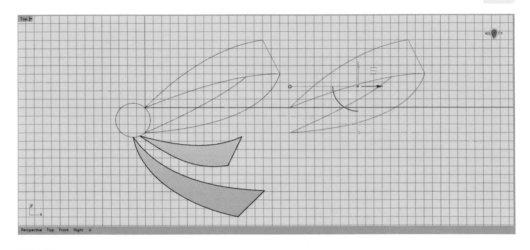

STEP 11 選取右方剛複製的蝴蝶結線段，執行「Drawing > Trim」修剪造型，點擊「不要」的線段，如圖所示。

Trim

STEP 12 修剪左方的蝴蝶結線段，依據步驟
11 執行，完成後如圖示。

Trim

STEP 13 將剛剛完成的線段依據之前造型
排列，然後執行「Modelling > Extrude」擠
出約「0.8mm」。

Extrude

Edit

STEP 14 　選取上一步驟擠出完成的造型，執行「Transform > Edit」編輯造型工具，命令列中選擇控制物件為「BoundingBox」，X、Y、Z 三個控制點均設定為「4」點，然後使用 Gumball 工具做移動，此步驟造型如圖所示。

```
Command: _CageEdit
Select control object ( BoundingBox Line Rectangle Box Deformation=Accurate PreserveStructure=No ): BoundingBox
Coordinate system <World> ( CPlane World 3Point ):
Cage points ( XPointCount=3 YPointCount=3 ZPointCount=2 XDegree=2 YDegree=2 ZDegree=1 ): XPointCount
X point count <3>: 4
Cage points ( XPointCount=4 YPointCount=3 ZPointCount=2 XDegree=2 YDegree=2 ZDegree=1 ): YPointCount
Y point count <3>: 4
Cage points ( XPointCount=4 YPointCount=4 ZPointCount=2 XDegree=2 YDegree=2 ZDegree=1 ): ZPointCount
Z point count <2>: 4
Cage points ( XPointCount=4 YPointCount=4 ZPointCount=4 XDegree=2 YDegree=2 ZDegree=1 ):
```

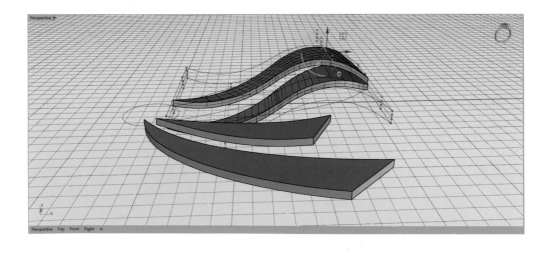

STEP 15 重複步驟 14，編輯下方緞帶樣式造型，
完成後如圖示。

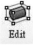
Edit

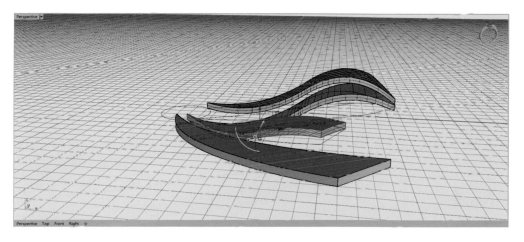

STEP 16 再接著編輯下方大的緞帶，造型上稍有不
同，主要是為了呈現飾品的「律動感」。之後讀者
可以隨著自己的喜好做設計。

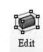
Edit

JEWELRY DESIGN

STEP 17 執行「Gem > Gem Studio」建立
一顆寶石在中央交集處,直徑為「6mm」。

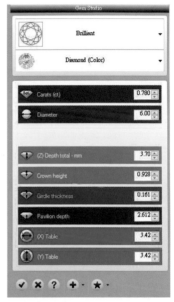

【浮動視窗】

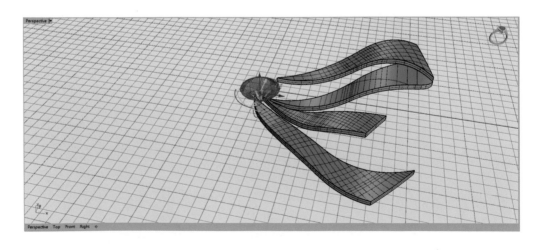

STEP 18 選擇剛剛建立的寶石，執行「Jewellery > Basket」，相關參數請參考【浮動視窗】。

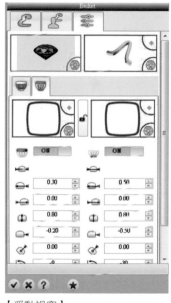

Basket

【浮動視窗】

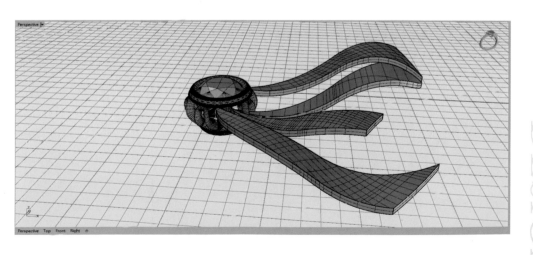

STEP 19　接著在蝴蝶結上做寶石鑲嵌，使用
「Gem > Pave along UV」執行人工寶石的排
列，寶石大小設定直徑「1mm」，總共使用 20
顆，其他相關參數請參考【浮動視窗】。

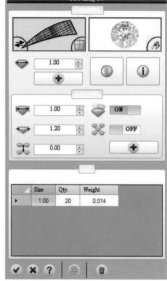

Pave along
UV

Size	Qty.	Weight
1.00	20	0.014

【浮動視窗】

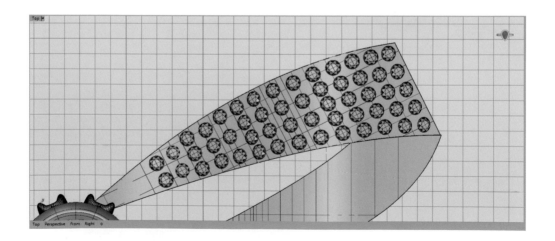

TIPS 使用「Pave along UV」排列寶石時，會出現間距及數量調整工具，兩個紅色球端點分別為「起始」及「末端」，主要為寶石間距調整，「+」跟「-」為寶石數量的增減工具，請讀者多加練習熟悉此工具。

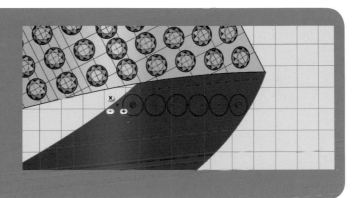

STEP 20 繼續在下方小緞帶上做寶石鑲嵌，使用「Gem > Pave along UV」執行人工寶石的排列，寶石大小設定直徑「1mm」，總共使用 10 顆，其他相關參數請參考【浮動視窗】。

Pave along UV

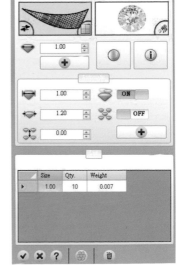

【浮動視窗】

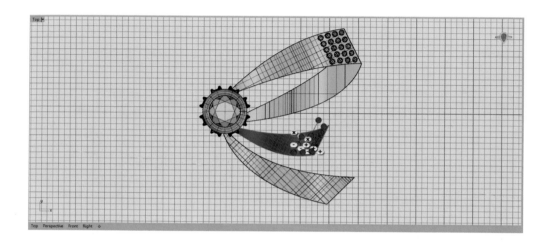

STEP 21 於下方大緞帶上做寶石鑲嵌，使用「Gem > Pave along UV」執行人工寶石的排列，寶石大小設定直徑「1mm」，總共使用 19 顆，其他相關參數請參考【浮動視窗】。

Pave along UV

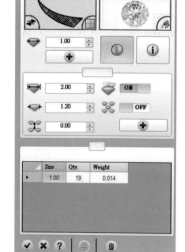

【浮動視窗】

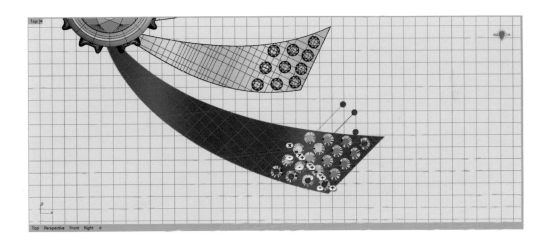

STEP 22 選取剛剛完成的所有蝴蝶結及緞帶，包拾上面的寶石，執行「Transform > Mirror」鏡射複製，此功能需要一個中心線，因此設定為中間寶石的二分之一位置，如圖所示。

Mirror

JEWELRY DESIGN

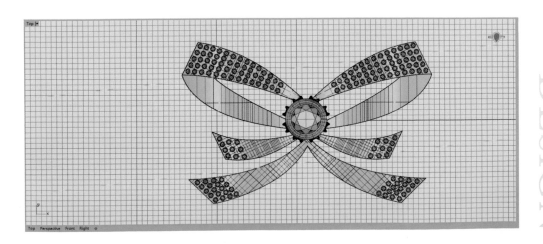

STEP 23 使用「Cylider > Tours」在蝴蝶結兩側個繪製一個圓環,作為項鍊的連接環。也可以繪製單邊,利用 Mirror 指令做鏡射複製。

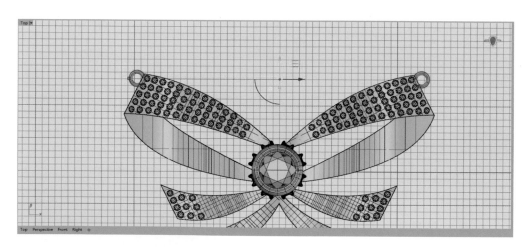

STEP 24 在上視圖（TOP）使用選單「Drawing > Smart Curve」繪製一段曲線，作為項鍊的路徑。

Smart Curve

STEP 25 執 行 選 單 「Jewellery > Chain」做項鍊，路徑選擇剛繪製的線段，單元體可利用剛繪製的圓環（Tours）做扭曲變形，這個案例共使用 210 個單元體連接，相關參數請參考【浮動視窗】，完成後如圖所示。

Chain

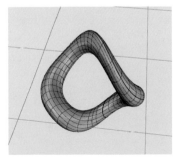

【單元體】

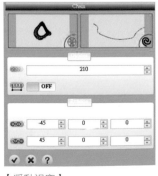

【浮動視窗】

JEWELRY DESIGN

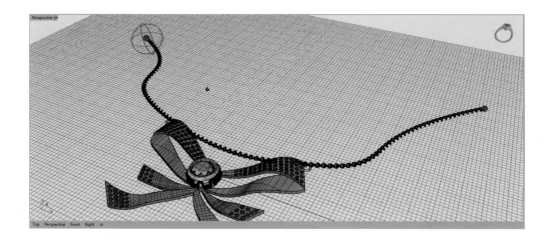

STEP 26 選擇所有緞帶上的寶石後，不包含中間的主寶石，執行「Jewellery > Cutter」樣式選擇「002」後確認。

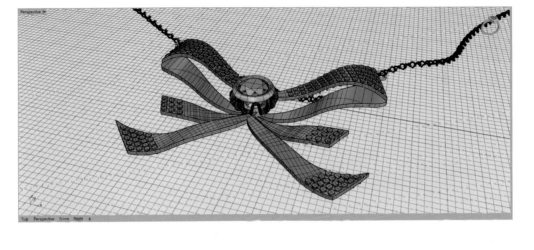

STEP 27 將 Cutter 與 本 體 相 減， 執 行
「Modelling > Boolean Difference」，完成後
如圖所示。

JEWELRY DESIGN

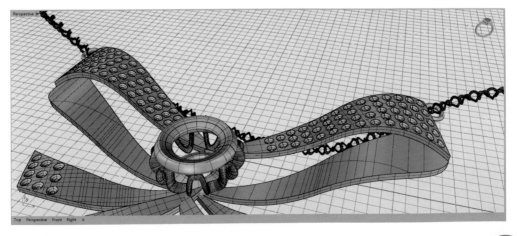

完成品

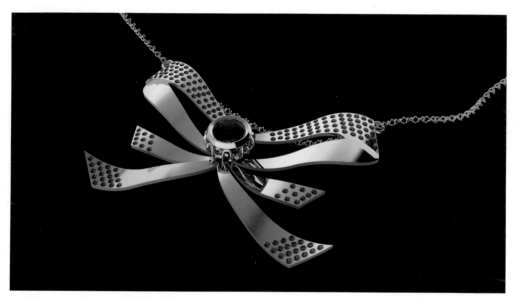

完成圖（14K Gold，紅寶石及藍寶石）

7.3
盛開之花戒指

STEP 01 執行「Gem > Gem Studio」建立一顆直徑「8mm」的主寶石在中央，參數請參考【浮動視窗】。

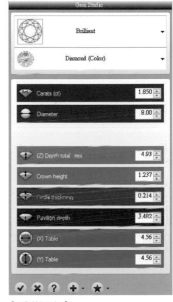

【浮動視窗】

STEP 02 選取剛完成的主寶石，執行「Jewellery > Cluster」樣式選擇「002」，爪鑲參數請參考【浮動視窗 2】及【浮動視窗 3】，主要將爪鑲長度增長，待成品後以利後製加工，如圖所示。

Cluster

【浮動視窗 2】

【浮動視窗 3】

STEP 03 選取主寶石，執行「Jewellery > Head」製作主寶石的鑲台，設定參數見【浮動視窗】，稍微旋轉主寶石的爪子，避開旁邊的物件，可利用旋轉（Rotate）參數做調整。

Head

【浮動視窗】

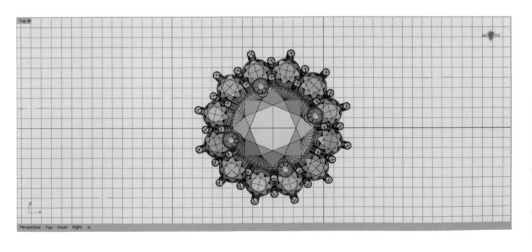

STEP 04 同樣選取主寶石，執行「Jewellery > Cathedral」生成戒台，此時主寶石會移動到戒台上方，樣式選擇「007」，設定參考【浮動視窗 1】，如圖示。

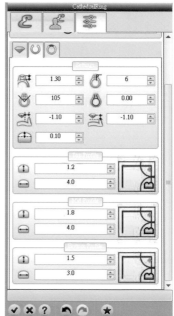

【浮動視窗 1】

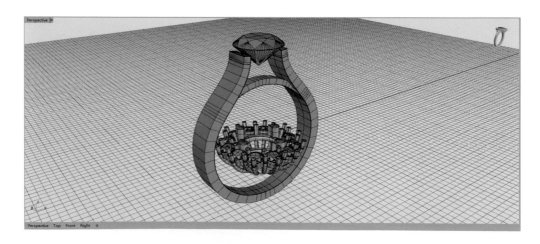

STEP 05 在前視圖（Front）使用「Transform > Gumball」移動工具，將環形鑲台移至戒台上方與主寶石密合。

Gumball
Transformer

STEP 06 執 行「Drawing > Average 2 Curves」，選取戒台邊緣的兩個線段，然後在命令列取均數為「1」的參數，按下確認（Enter）鍵，即可取得中間線段的曲線。

| | Curve | Circle | Smart Curve | Advanced Ring Curve | Arc |

Curve by CP

Interpolate on Surface

Sketch

Sketch on Surface

Sketch on Polygon Mesh

Helix

Spiral

Average 2 Curves

Conic

Handle Curve

Curve: Control Points from Polyline

Curve: Through Polyline Vertices

Lines to Arcs

JEWELRY DESIGN

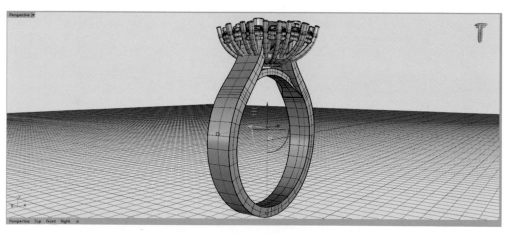

STEP 07 　選取剛完成的中間線段，執行「Gem > Gems by Curve」寶石依據線段排列，直徑為「2mm」，共排列「32顆」，至水平中線對齊相關參數請見【浮動視窗2】。

Gems by Curve

【浮動視窗2】

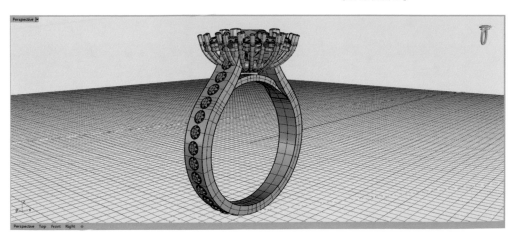

STEP 08 將剛剛完成的小寶石,做解散群組
功能,因為要將不需要的寶石刪除。

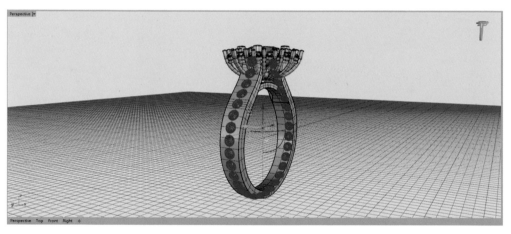

STEP 09 刪除後如圖所示,讀者可以依據自
己的設計增減寶石。

STEP 10 選取剩下的小寶石，執行「Jewellery > Cutter」樣式選擇「002」。

Cutter

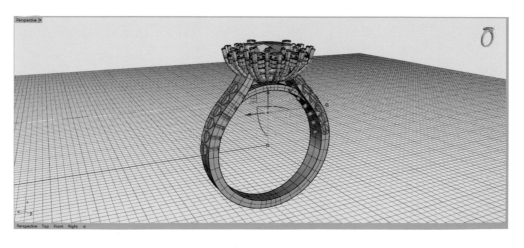

JEWELRY DESIGN

STEP 11 執行「Modelling > Boolean Difference」
將 Cutter 修剪，如圖示。

Boolean Difference

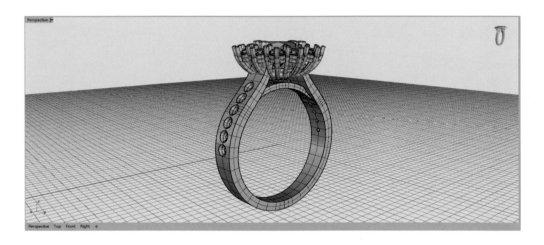

STEP 12 選取小寶石，執行「jewellery > Cutter in
Line」做另一種裁切器（Cutter）功能。

Cutters in
Line

STEP 13 接著，同樣執行「Modelling > Boolean Difference 將 Cutter」修剪，完成後如圖示。

Boolean Difference

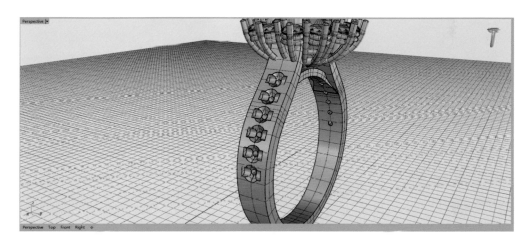

STEP 14 執行「Drawing > Rectangle」，在前視圖（Front）繪製一個矩形，做為戒台的裁切範圍，因為戒台與環形鑲台有干涉部份需要刪除。

Rectangle

JEWELRY DESIGN

STEP 15 執行「Modelling ＞ Auto Cut」點擊戒
台及矩形線段，自動做裁切，完成後如圖示。

Auto
Cut

STEP 16 執行「Drawing ＞ Average 2 Curves」
重複步驟 6 方式，選取前視圖（Front）方向的
戒台線段，取得中線段，如圖所示。

Average 2 Curves

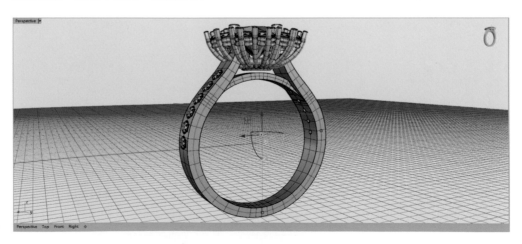

STEP 17 　使用剛剛取得的線段，執行「Gem
> Gems by Curve」生成「1mm」的寶石，
共 55 顆。

Gems by
Curve

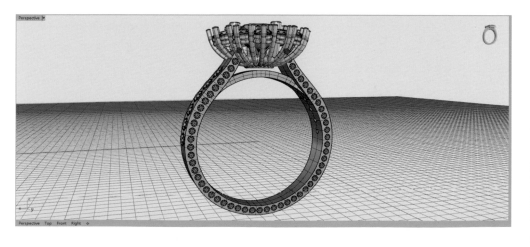

STEP 18 執行「Modelling > Ungroup」後，
將不需要或重疊物件的寶石刪除。

STEP 19 選取剩下寶石，執行「Transform
> Symmetry Vertical」垂直鏡射複製，如
圖示。

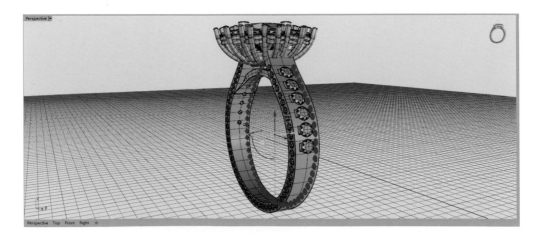

STEP 20 選取兩邊的寶石，執行「Jewellery >
Cutter」做裁切器生成。

Cutter

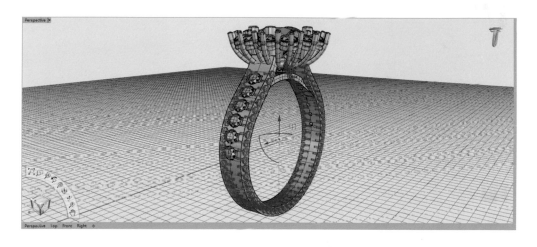

STEP 21 執行「Modelling > Boolean Difference」
選取戒台及裁切器做修剪，如圖所示。

Boolean Difference

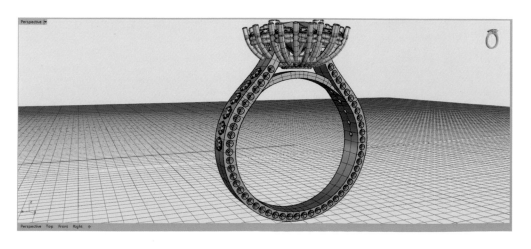

TIPS　通常做完修剪後，可以先將寶石隱藏，看是否完成，將鼠標移至視窗右上角戒指圖形邊，按下「Shift 鍵」即可轉換為隱藏＞顯示模式，灰色燈泡是「隱藏」物件，黃色燈泡是「顯示」物件。

完成品

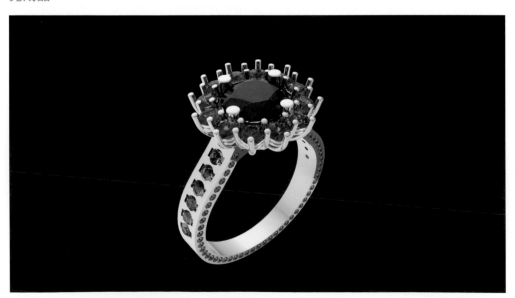

完成圖（14K Gold，有色寶石）

7.4
伊甸園果實之戒

STEP 01 開啟「SubD」選單，選擇「Box」選項建立一個立體方塊，設定參數如【浮動視窗】。

【浮動視窗】

JEWELRY DESIGN

STEP 02 在視窗中選擇多邊形（Polygon）選項，點擊之後選取如畫面中的半邊矩形。

【Polygon】

STEP 03 首先將半邊矩形刪除，接著點擊選單中的鏡射（Symmetry）功能，執行「Symmetry」，之後【命令列】中會出現選擇線段指令，依據上一步驟圖形紅線選取，按 Enter 完成如圖所示。

【Symmetry】

```
Select a Clayoo Object:
Symmetry ( Plane  EdgeLoop ): EdgeLoop
Select a planar edge loop:
Select a planar edge loop:
Symmetry ( Plane  EdgeLoop  Threshold=0.1  EndSymmetry ):
```

STEP 04　執行視窗中「Smooth」平滑化指
令，矩形將變成具有圓滑化的圓角矩形。

【Smooth】

STEP 05 再來要做蘋果造型，執行視窗中的
「Vertex」，從前視圖（Front）利用節點調整
造型，調整後如圖所示。

【Vertex】

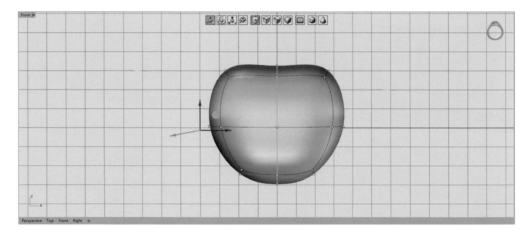

STEP 06 再從右視圖（Right）調整節點，
調整的樣式類似於圖示。

【Vertex】

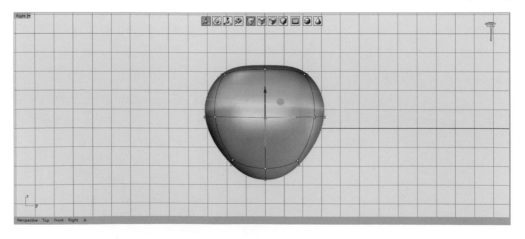

STEP 07　最後在於上視圖（Top）調整節點
近似於圓形，完成後如圖所示。

【 Vertex 】

STEP 08　使用視窗上的 Polygon 功能，選取
圖面上的位置，往蘋果內側移動，造成擠
壓下陷的效果，完成後如圖所示。

【 Polygon 】

JEWELRY DESIGN

STEP 09 針對剛剛完成的區域繼續執行「Inset」功能,增加插入一個方塊區域,參數設定如【浮動視窗】,如圖所示。

【Inset】

【浮動視窗】

STEP 10 製作果蒂的部份，選取剛剛完成中間區域的面，執行「Extrude」擠出命令，設定參數如【浮動視窗】。

【 Extrude 】

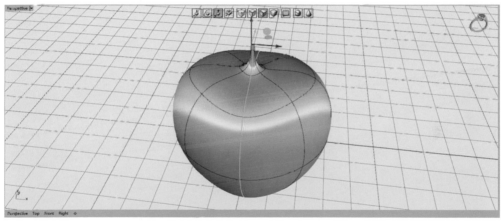

STEP 11 將剛剛完成的果蒂利用「Vertex」節點調整出造型，完成後如圖所示。

【 Vertex 】

STEP 12 現在製作葉片部份，執行「SubD
＞ Box」製作出一個扁形的矩形，參數設
定如【浮動視窗】。

【Box】

【浮動視窗】

STEP 13 在上視圖（Top）用「Vertex」做
節點調整出葉子的造型。

【Vertex】

STEP 14 最後將葉子做一點弧度的變化，利用畫面上移動、旋轉、大小的工具，將葉子放置蘋果果蒂旁邊做點綴。

【 Translation、Rotation、Scale 】

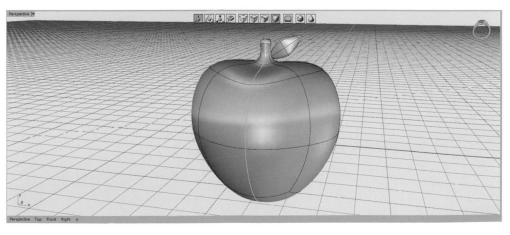

STEP 15 選取完成的蘋果及葉子，執行「To Nurbs」指令轉化 3D 類型，這時候視窗會跳出詢問是否刪除原來的物件，選擇「否」保留原本物件，以便下次編輯修改使用。

【To Nurbs】

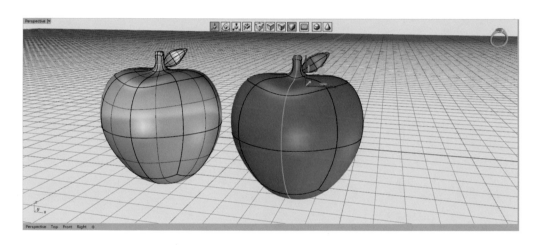

STEP 16 執 行「Jewellery > Finger Size」創造出戒圍「16」號的線圈。

STEP 17 使用「Transform ＞ Gumball Transformer」工具，將蘋果依據線圈調整至適當大小。

Gumball
Transformer

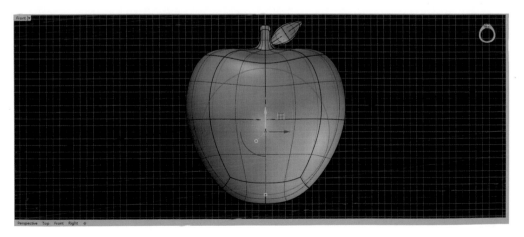

STEP 18 接著，首先執行「Modelling > Auto Cut」利用線圈裁切出中心圓洞，再執行 Variable Fillet 做周圍的導圓角功能，避免銳利邊的產生，此次範例圓角的參數為「0.3mm」。

Variable Fillet

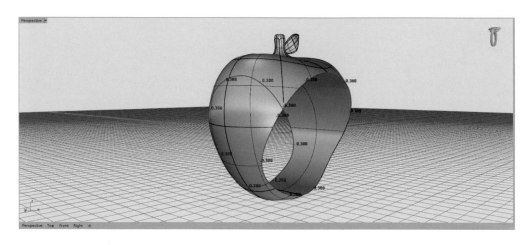

STEP 19 在右視圖（Right）的選取面上執行「Gems > Pave Automatic」寶石自動鋪設。

Pave Automatic

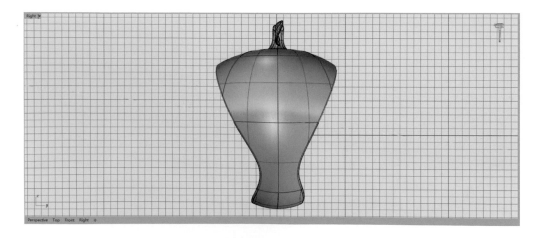

STEP 20 完成上一步驟後，換至另外一面，
執行同樣步驟，完成後如圖所示。

Pave Automatic

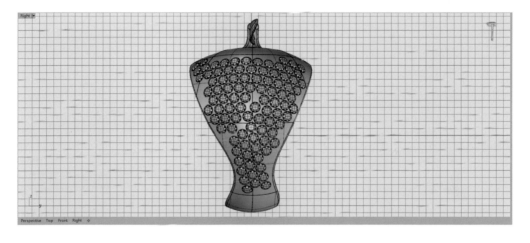

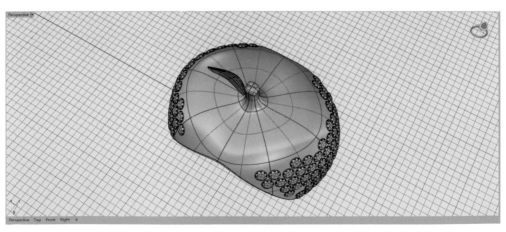

STEP 21 接下來換上面部份也鋪設寶石，寶石的直徑大小可隨喜好自行設定，鋪設的密度及多寡也可由設計者本身自行判定，如圖所示。

STEP 22 執行「Jewellery > Cutter」將剛剛生成的寶石做洞面鑲嵌的產生，裁切器形式選擇「002」。

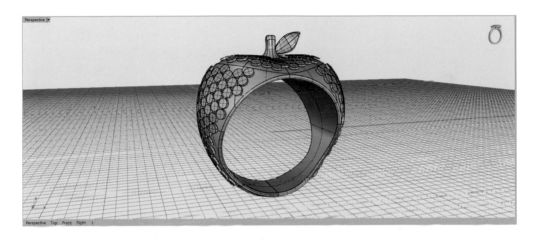

STEP 23 完成裁切後如圖所示。

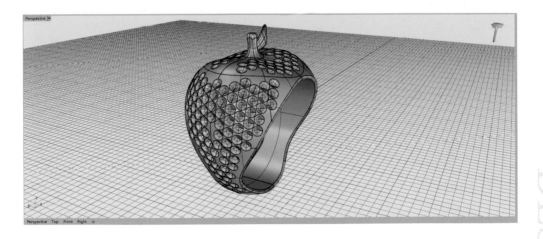

完成品

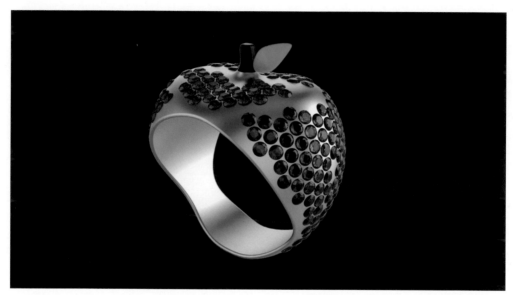

完成圖（14K Gold、紅寶石、琺瑯）

7.5
海星之巔戒指

STEP 01 開啟「SubD」的 Clayoo 功能，執行 Box 繪製一個立體矩形，設定參數請見【浮動視窗】。

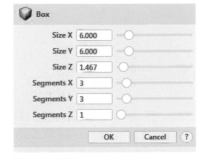

Box		
Size X	6.000	◯
Size Y	6.000	◯
Size Z	1.467	◯
Segments X	3	◯
Segments Y	3	◯
Segments Z	1	◯
	OK Cancel (?)	

【Box】　　【浮動視窗】

JEWELRY DESIGN

STEP 02 分別將矩形的上、左、右三個窄邊
做擠出（Extrude），完成後如三階段圖示。

【Extrude】

上邊

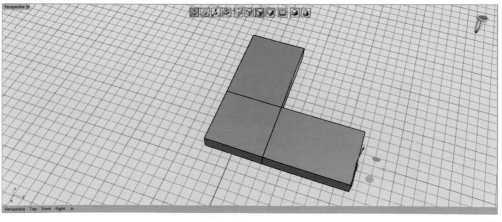

左邊

右邊

STEP 03　最後將中間一塊延伸，再向延伸的
兩邊做擠出，如圖示。

【 Fxtrude 】

STEP 04 利用視窗調整工具做節點（Vertex）的調整，將各個延伸的端點做收斂，這個階段是做海星的基本形體。

【視窗調整工具】

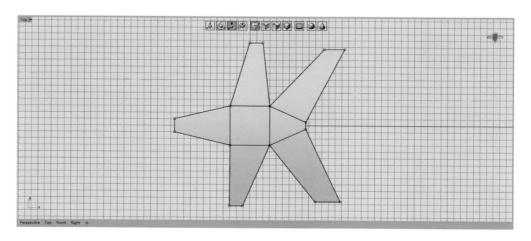

STEP 05 調整到一個段落可以開啟視窗上的平滑化（Smooth）工具，看看是否有海星的樣子，如果不滿意可以持續調整。

【Smooth】

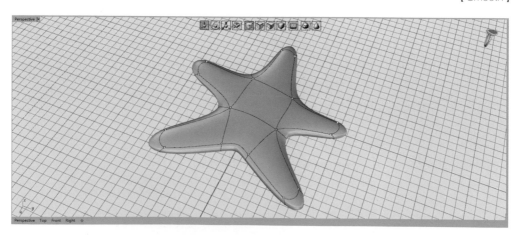

STEP 06 再繼續使用視窗調整工具，將海星的觸角稍微揚起，呈現生動的模樣。

【視窗調整工具】

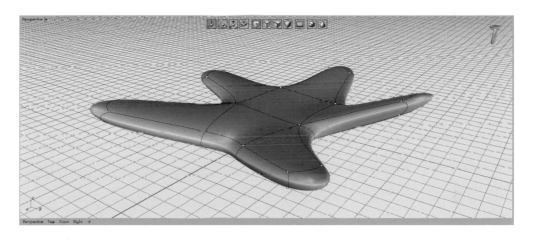

STEP 07 完成海星的造型，使用【to NURBS】轉換為可編輯模式。記得保留原本的主體，日後可以編輯或再利用，在這個章節我們先將隱藏起來。

【To NURBS】

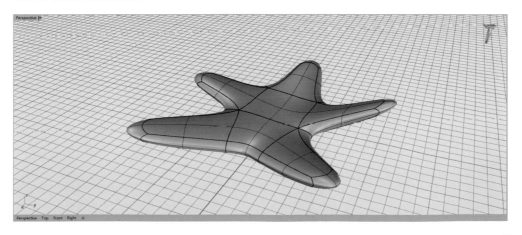

STEP 08 現在製作戒指的部份，執行「Jewellery > By Curve」依據線段模式建立戒指，參數設定請見【浮動視窗】。

By Curve

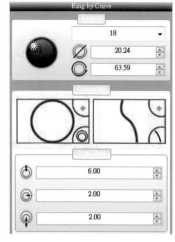

【浮動視窗】

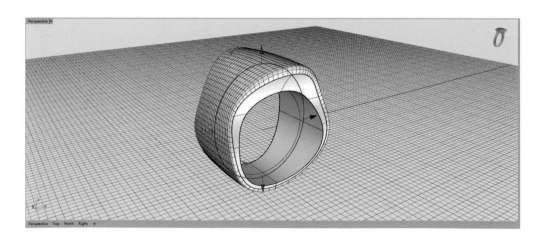

STEP 09 執 行「Jewellery > Dynamic Pattern」選取剛完成的戒指表面，建立一個網狀造型的戒指，設定參數請見【浮動視窗】。

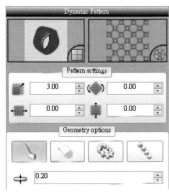

Dynamic Pattern

【浮動視窗】

JEWELRY DESIGN

STEP 10 然後將裡面的戒指刪除或隱藏，只
留下網狀造型的部份。

STEP 11 再回到海星的部份，在上視圖（TOP）利用
「Drawing > Line」繪製線段，繪製的間距要一致，但是
距離可以自行感受調整，這個部份主要是為寶石鑲嵌做
線距規劃。

Line

STEP 12 使用「Drawing > Project」投影剛剛
繪製的線段至海星身上，如圖示。

Project

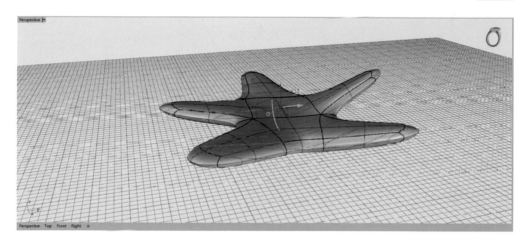

STEP 13 將剛剛投影的線段
逐一鑲嵌上寶石，每一個線
段都需執行一次「Gems >
Gems by Curve」指令，設
定參數都相同，參數請見
【浮動視窗 1】與【浮動視
窗 2】。

Gems by
Curve

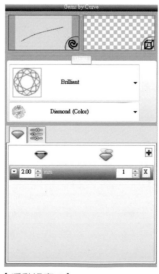

【浮動視窗 1】　　　　　【浮動視窗 2】

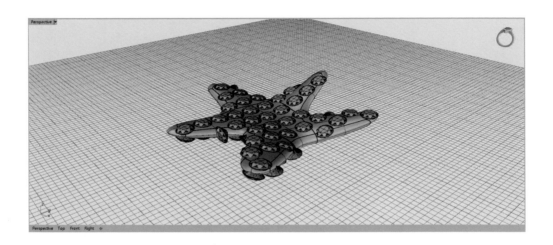

STEP 14 將所有寶石選擇，執行「Drawing > Ungroup」解散群組功能，然後將背面及斷面的寶石刪除。

 Ungroup

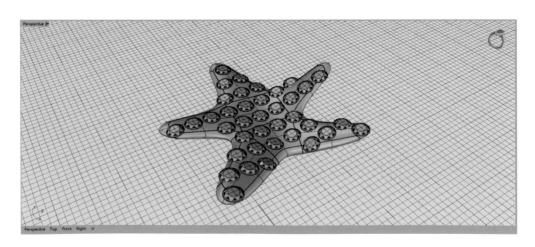

STEP 15 執行「Jewellery > Cutter」裁切器功能，做寶石鑲嵌的洞裁切。

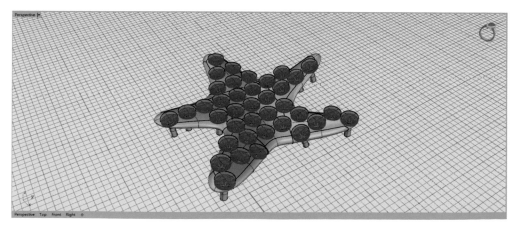

STEP 16 執行「Modelling > Boolean Difference」布林運算，
將海星與裁切器做差集運算。

Boolean Difference

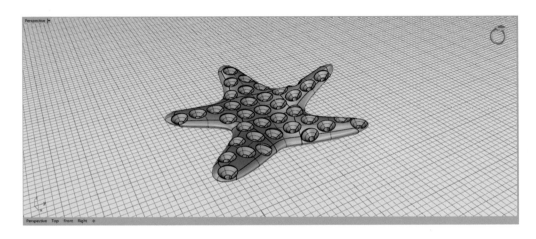

STEP 17 利用「Transform > Gumball Transformer」工具，將
剛剛隱藏的另一個海星本體做複製及旋轉移動，環繞的已經
做鑲嵌的海星，角度、位置及大小可以隨著個人喜好改變，
在這個範例中我使用四個比本體小的海星做環繞。

Gumball
Transformer

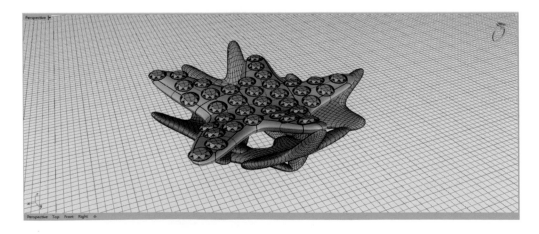

STEP 18 完成後搭配剛剛的網狀戒指，調整好彼此的位置後即完成。

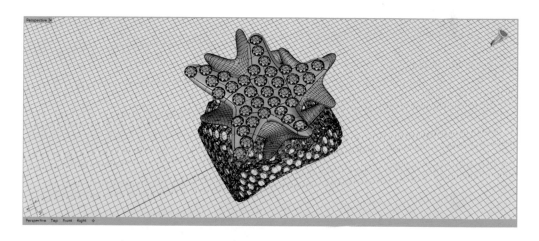

TIP2 除了「隱藏」工具以外，亦可以利用圖層（Layer），將不同物體移至其他圖層做物件管理，尤其想針對單一或特別物件的時候，更是合用。

完成品

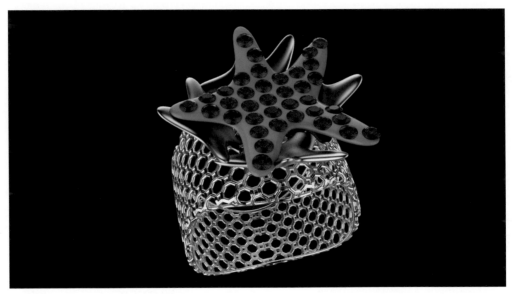

完成圖（14K Gold、紅寶石、藍琺瑯）

作品賞析

作品賞析

JEWELRY
DESIGN

8

服飾配件設計

本章節以服飾搭配的配件與經常
使用元素為主要設計，並加入
RhinoGold 延伸功能應用，還與另一
專業 3D 雕刻軟體 ZBrush 搭配使用，
其中包含檔案的格式交換與素材自
行製作，讓設計上更加靈活與豐富。

8.1
可愛房屋袖扣

STEP 01 使用選單中「Drawing > Line」在前
視圖（Front）繪製房屋形狀，如圖所示。

Line

STEP 02 以選單「Drawing > Circle」將剛完成
的房屋為中心點，繪製一個直徑「12mm」的
圓形線段。

Circle

STEP 03 選單「Drawing > Offset」於剛剛
繪製完成的圓做「向外」偏移「1mm」。

Offset

STEP 04 使用「Modelling > Extrude」往後
擠出「4mm」的厚度。

Extrude

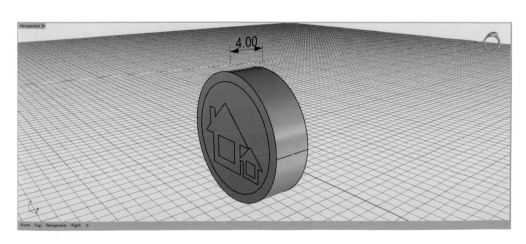

JEWELRY DESIGN

STEP 05 執 行「Jewellery > Dynamic Pattern」選擇圓形外圍，參數及樣式請參考【浮動視窗】。

【浮動視窗】

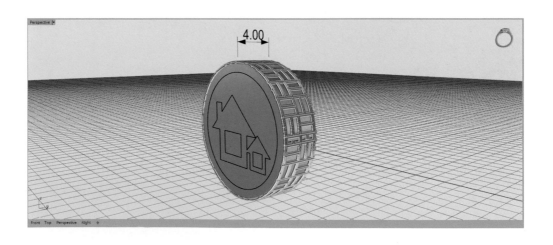

Extrude

STEP 06 將剛完成的 Dynamic Pattern 做「隱藏」等下比較好選擇物件，然後執行「Modelling > Extrude」選擇兩個圓形線段做擠出「1mm」。

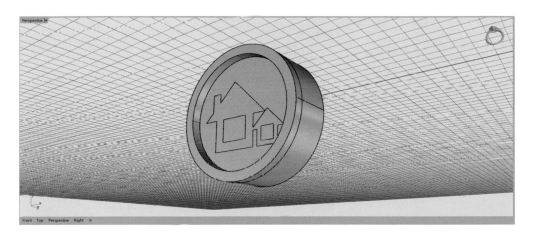

Extrude

STEP 07 接著，執行「Modelling > Extrude」擠出房屋的圖形「1mm」。

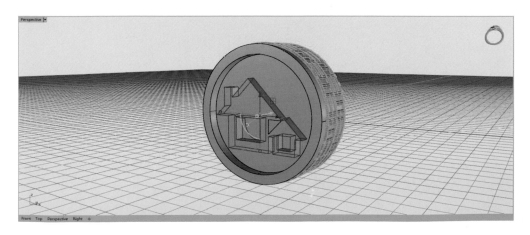

JEWELRY DESIGN

STEP 08　執 行 選 單「Jewellery > Dynamic Pattern」，選擇房屋的底部面，做紋理的表現，參數及樣式請參考【浮動視窗】。

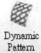

Dynamic Pattern

【浮動視窗】

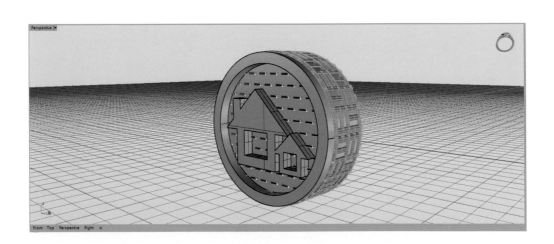

STEP 09 在上視圖（Top）使用「Drawing > Line、Arc: Start, End, Direction at Start」兩個指令，先繪製直線再繪製弧線，線段端點（End）記得連接，如圖所示。

Line

Arc: Start, End, Direction at Start

STEP 10 在線段尾端使用「Drawing > Circle」繪製一個直徑「2.5mm」圓形線段。

Circle

JEWELRY DESIGN

STEP 11 執 行「Modelling ＞ Sweep 1 Rail」先選取弧形線段，再選取圓形線段，完畢後會跑出指令視窗，相關設定請參考【浮動視窗】即可。

【浮動視窗】

STEP 12　將剛剛完成管狀造型執行「Modelling > Cap」做封閉加蓋的動作。

Cap

STEP 13　在線段尾端使用「Drawing > Circle」再繪製一個直徑「7mm」圓形線段。

Circle

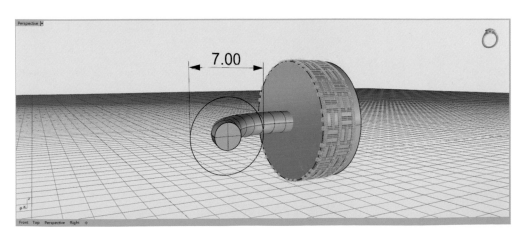

7.00

STEP 14 執行「Modelling > Extrude」擠出剛
繪製圓形線段「3mm」厚度。

Extrude

STEP 15 執行「Modelling > Variable Chamfer」
在圓形的邊緣做導角「1mm」。

Variable Chamfer

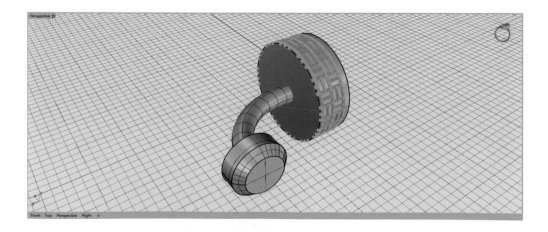

STEP 16 執行選單「Jewellery > Dynamic Pattern」，然後選擇圓形厚度的面，做紋理的表現，參數及樣式請參考【浮動視窗】。

Dynamic Pattern

【浮動視窗】

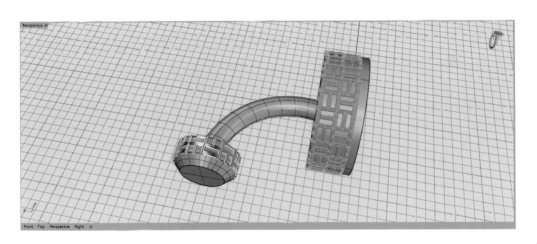

TIPS 依據不同的物件做不同的圖層（Layer）管理，也可以利用圖層顏色來區分物件，並且將每個圖層做好命名工作，在應付複雜的設計工作是不可或缺的習慣之一。

JEWELRY DESIGN

完成品

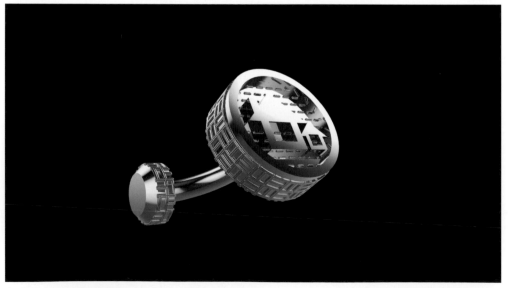

完成圖（925 銀、鍍金）

8.2
馬戲團戒指

STEP 01 執行「Drawing > Smart Curve」在上
視圖（Top）繪製一個弧線約「11mm」。

Smart
Curve

STEP 02 執行「Drawing > Line」繪製一直線
接續弧形尾端。

/
Line

JEWELRY DESIGN

STEP 03 先執行「Drawing > Arc」繪製半圓形線段，然後再利用「Transform > Copy」做向右的複製。

Copy

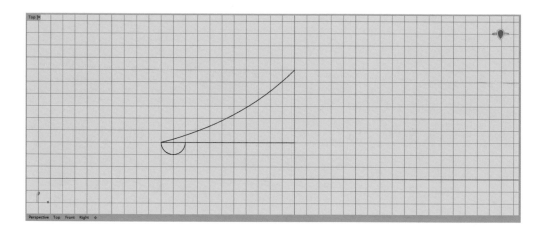

STEP 04　選取剛剛完成的線段執行
「Transform > Symmetry Horizontal」水平
複製，完成後如圖所示。

Symmetry Horizontal

STEP 05　再執行「Transform > Copy」複製
一個半圓線段到中央位置。

Copy

STEP 06 執 行「Drawing > Smart Curve」
從頂點接續，繪製弧線至下面的半圓線段
上。

STEP 07 選取剛剛完成的弧形線段執行
「Transform > Symmetry Horizontal」水平
複製。

STEP 08 執行「Drawing > Circle」繪製一個圓形
線段,直徑約「2mm」在中央處。

Circle

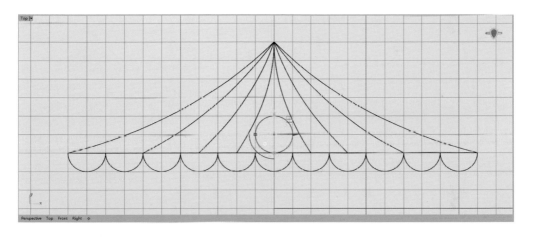

STEP 09 執行「Drawing > Smart Curve、Line」
從圓形線段左側繪製類似旗幟的圖形。

Smart
Curve

Line

JEWELRY DESIGN

STEP 10 　將交叉的線段都選取起來，執行
「Drawing ＞ Trim」做修剪工作，如圖示。

Trim

STEP 11 　將剛剛完成的旗幟線段做「Transform
＞ Symmetry Horizontal」水平複製。

Symmetry Horizontal

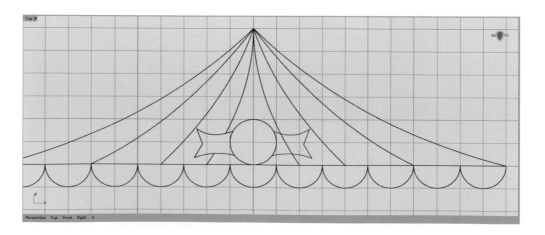

STEP 12 再將交叉的線段都選取起來，執行
「Drawing > Trim」做修剪工作。

Trim

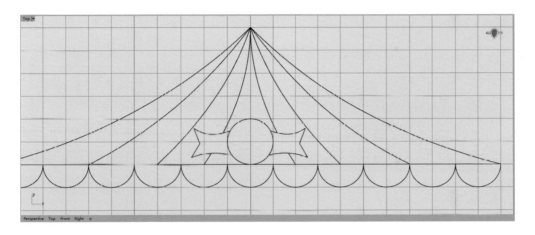

STEP 13 執 行「Drawing > Smart Curve」
繪製「馬」的造型。

Smart
Curve

JEWELRY DESIGN

STEP 14 選取剛繪製完成的「馬」，執行
「Transform > Symmetry Horizontal」水 平
複製。

Symmetry Horizontal

STEP 15 執行「Drawing > Line」繪製桿子
及階梯。

Line

STEP 16 執行「Drawing > Line」在上下繪製兩條直線，一條約「28mm」。

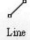

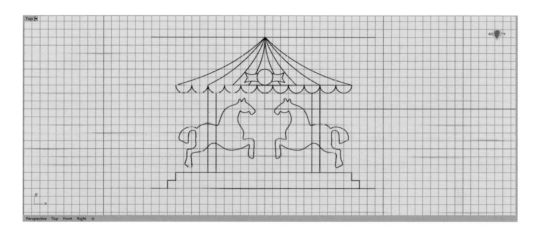

STEP 17 執行「Drawing > Arc: Start, End, Point on Arc」連接剛繪製的上下兩個線段。

JEWELRY DESIGN

STEP 18 選取剛繪製完成的弧形線段，執行
「Transform > Symmetry Horizontal」水 平
複製。

Symmetry Horizontal

STEP 19 執行「Drawing > Offset」做兩邊
弧形線段，向內偏移「1.5mm」。

Offset

STEP 20 執行「Drawing > Line」連接上面
兩個弧形線段。

Line

STEP 21 執 行「Drawing > Line、Circle」
兩個工具繪製類似「糖果」造型。

Line

Circle

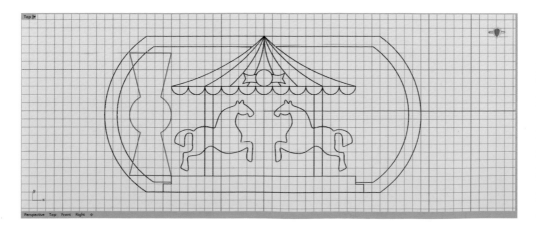

STEP 22 選取剛繪製完成的「糖果」線段，
執行「Transform > Symmetry Horizontal」
水平複製。

Symmetry Horizontal

STEP 23 選取所有跟「糖果」的交叉線段，
執行「Drawing > Trim」做修剪工作，這個
階段主要確定造型的線段有彼此連接為主。

Trim

STEP 24 選取所有線段，執行「Transform > Scale by Dimension」，將總長度變更為「45mm」。

 Scale by Dimension

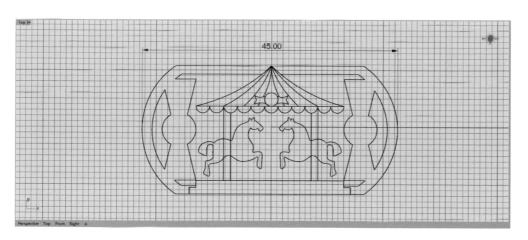

STEP 25 執行「Drawing > Arc: Start, End, Point on Arc」在「屋頂」的位置繪製一個半圓弧形。

Arc: Start, End, Point on Arc

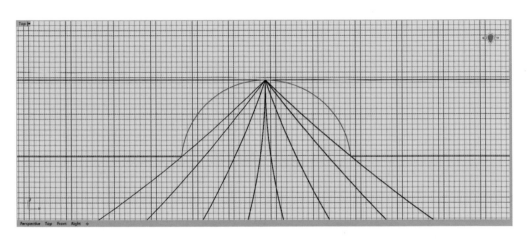

STEP 26 執行「Drawing > Line」繪製一個線段，如圖所示。

Line

STEP 27　選取所有跟「屋頂」的交叉線段，執行「Drawing > Trim」做修剪工作。

Trim

STEP 28　選取所有線段執行「Drawing > Explode」炸開所有線段，然後再接著執行「Modelling > Pipe, round caps」，直徑設定約「0.8mm」。

Explode

Pipe, round caps

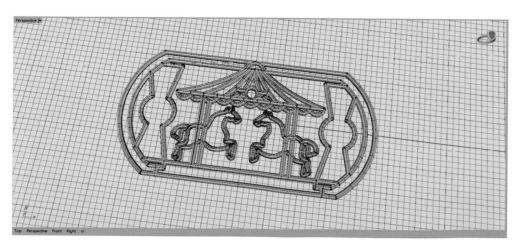

JEWELRY DESIGN

STEP 29 選取完成的物件，執行「Jewellery >
By Object」相關參數請參考【浮動視窗】。

 By Objects

【浮動視窗】

完成品

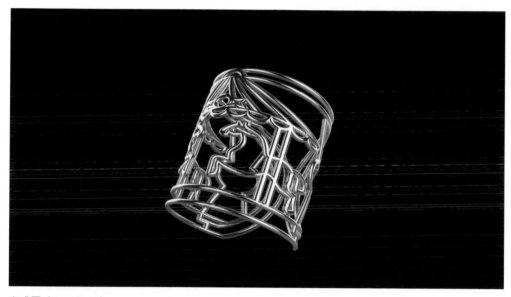

完成圖（14K Gold）

8.3
3D 紋理鈕扣

STEP 01 執行「Drawing > Circle」畫一個
圓形直徑「15mm」。

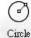
Circle

STEP 02 執行「Drawing > Circle」在中間
畫四個小圓直徑，每個直徑「2mm」。

Circle

STEP 03 選取所有的圓，執行「Modelling >
Extrude」擠出厚度「2mm」。

Extrude

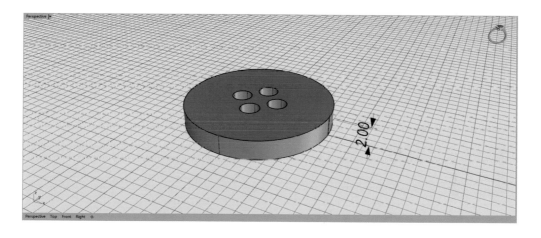

STEP 04 選取一開始繪製的圓形線段，做
「Modelling > Pipe」管狀直徑約「2.5mm」。

Pipe

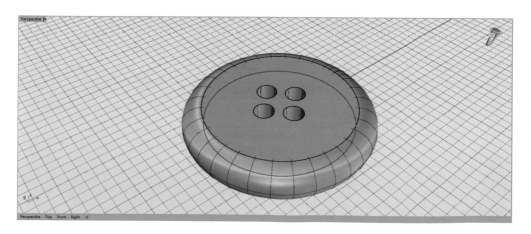

STEP 05 視窗切換至前視圖（Front），視窗預覽模式切換至半透明模式（Ghosted），利用 Gumball Transformer 移動工具，將管狀物件移動至中央，如圖所示。

Gumball Transformer

STEP 06 執行「Modelling > Boolean」做聯集（Union），執行「聯集」成功後，可以看見管狀物件與中間圓盤的交界處會出現「交接線」。

Boolean

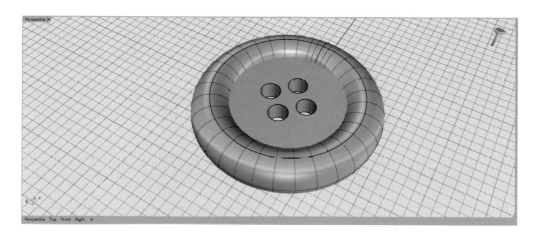

STEP 07 將中間四個小動作「Modelling > Variable Chamfer」導角設定約「0.2mm」。

Variable Chamfer

STEP 08 執行「Artistics > Texture 3D」選取管狀物件表面，樣式選擇「RG012」，參數設定請參考【浮動視窗】，如圖所示。

Texture
3D

【浮動視窗】

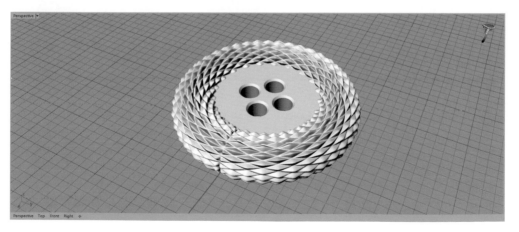

完成品

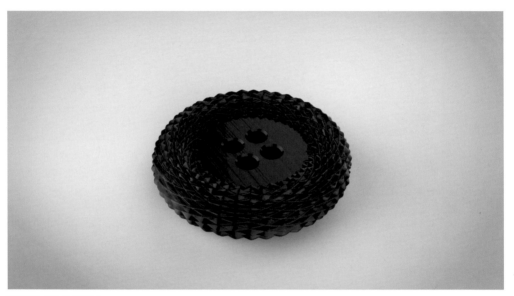

完成圖（黑色塑膠）

8.4
立體浮雕戒指

STEP 01 執行選單「Artistics > Emboss」圓形開關按鈕。
這時候會跳出一個浮動視窗，參數設定請參考圖示，主
要中間的「Sizes」滑桿是在設定精細度，寬（Width）跟
高（Height）則是圖面的像素大小。

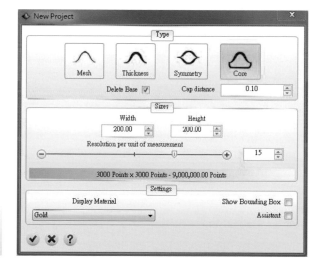

STEP 02 完成上述設定後，右邊浮動視窗會出現這個畫
面，接著按下加號新增一個動作指令。

STEP 03 如畫面中中間的，選擇類似印章的圖示。

STEP 04 這時候畫面中的動作指令將會被變更，然後在按下右邊有引號圖章樣式（Operation Curve），開始選擇圖形。

接著，選擇編號「020」的圖樣，滑鼠快速點兩下即可。

STEP 05 此時將鼠標移至畫面上，在任何一個視窗點擊滑鼠左鍵放置圖示。

STEP 06 回到右邊浮動視窗，點擊中間「板手」（Operation settings）的圖示，設定浮雕的高度為「1mm」，設定完畢後按下「Refresh」按鈕更新場景上的物件。完成更新後的物件將會呈現擠出 1mm 的浮雕樣式，如圖所示。

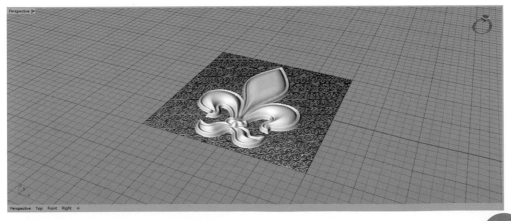

STEP 07 將底層原本的圖樣刪除，只留浮雕
物件。

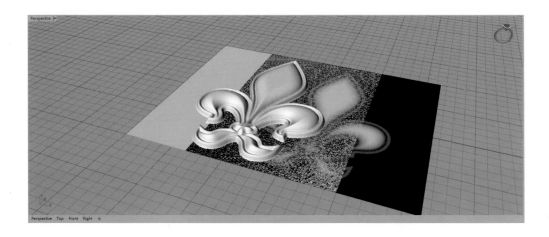

STEP 08 完成的浮雕賦予 14K 黃金材質。

STEP 09 執 行「Jewellery > Signet」建立一個印章戒，樣式選擇「003」，參數設定參考【浮動視窗】。

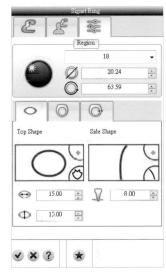

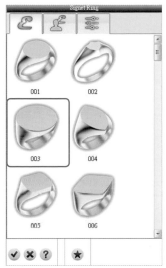

【浮動視窗】

JEWELRY DESIGN

STEP 10　選取浮雕，在上視圖（Top）執行
「Transform > Splop」從浮雕中間點擊建立
涵蓋範圍。

Splop

STEP 11　將視窗轉換至右視圖（Right）點
擊戒指右側的表面，如圖標點位置。

STEP 12 此時可以看見出現剛剛建立的球形範圍，依據視覺效果自行調整浮雕大小，將浮雕印記在戒指的右側表面上，如圖所示。

STEP 13 選取完成的浮雕印記，執行「Transform > Symmetry Horizontal」做水平翻轉複製。

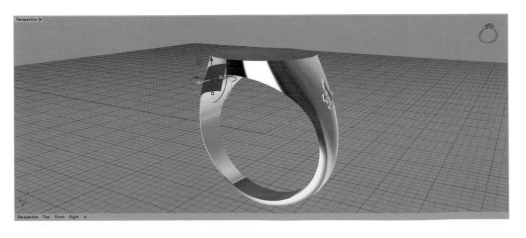

STEP 14 　重複步驟 1，再建立另外一個浮雕
樣式，樣式選擇編號「012」，如圖所示。

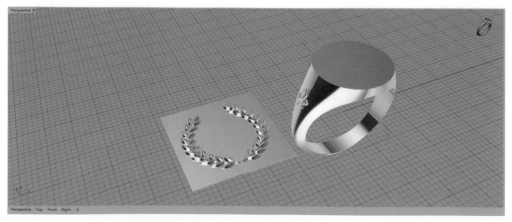

STEP 15 使用 Gumball Transformer 工具移動，將剛剛完成的
浮雕物件放至於印章戒平台正上方，完成後如圖所示。

Gumball
Transformer

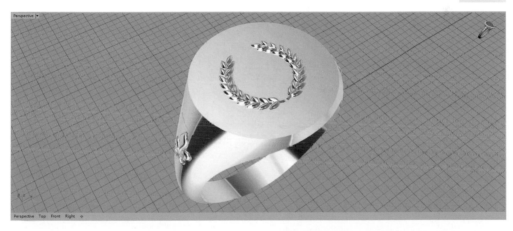

完成品

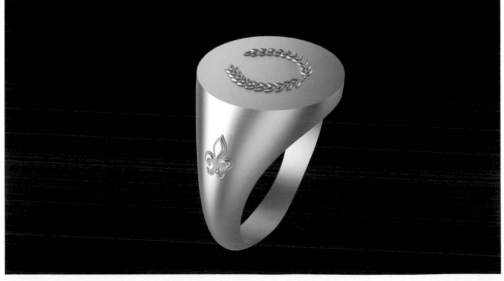

完成圖（14K Gold Matte）

8.5

裂紋戒指（結合 ZBrush 應用）

STEP 01 這一個章節我們使用 3D 雕塑軟體 ZBrush 來結合應用，先至 ZBrush 的官方網站下載「Alpha」。

TIPS Alpha 下載位址：https://pixologic.com/zbrush/downloadcenter/alpha/

STEP 02 在 ZBrush 視窗左邊的工具列中，筆刷使用「Standard」、雕刻形式選擇矩形拖拉形式「DragRect」、Alpha 則是置入從官網下載的 Ground 底下裂痕樣式。

STEP 03 在 ZBrush 視窗上方的工具列中，設定 Z 軸刻劃的深度：Z Intensity=25。

STEP 04　接著在 ZBrush 中選擇一個「Plane」平面作為雕刻版，完成上述設定後直接拖拉出 3D 的立體裂紋紋理，完成後如圖所示。然後執行輸出「Export」為「Obj」格式。

STEP 05　回到 RhinoGold 中，直接開啟或置入剛剛的 Obj 檔案，接著執行「Artistics > Texture Creator」字型設定內建紋理，參數設定請參考【浮動視窗】。

Texture Creator

【浮動視窗】

STEP 06 執行「Jewellery > Signet」建立圖章戒指，樣式選擇「003」，參數設定請參考【浮動視窗 2】。

【浮動視窗 2】

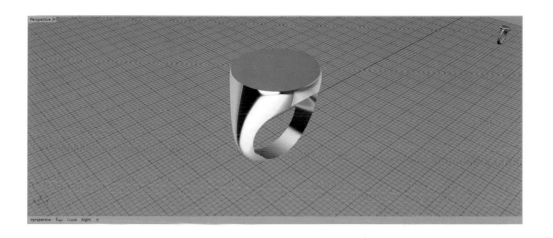

STEP 07 執行「Artistics > Texture 3D」選擇印章戒台表面，參數設定請見【浮動視窗】。

Texture
3D

【浮動視窗】

STEP 08 選擇印章戒表面的圓形弧線，執行「Modelling ＞ Extrude」做兩邊（Both Side）及「Solid=No」的擠出。

Extrude

STEP 09 執行「Modelling > Boolean Split」布林分割，將圖示中的兩個物件做分割，

Boolean Split

STEP 10 分割完後執行將多餘的物件直接選取按「Delete」做刪除。

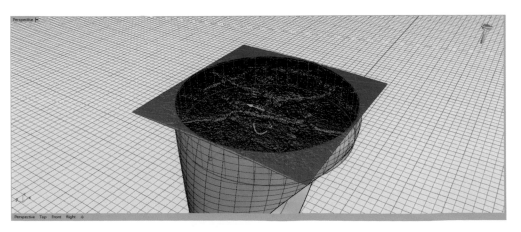

JEWELRY DESIGN

STEP 11 接著，分割及刪除完畢後，將物件做
「Modelling > Boolean Union」聯集起來，完
成後如圖所示。

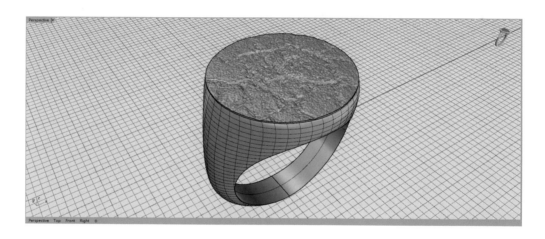

STEP 12 執行「Artistics > Texture 3D」選取戒
圍外的表面，參數設定請見【浮動視窗】。

Texture
3D

【浮動視窗】

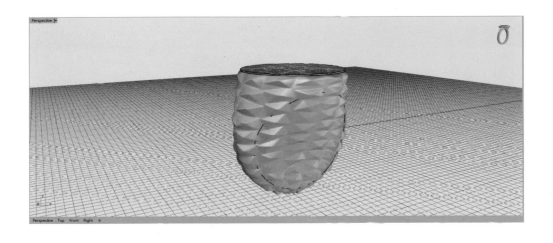

STEP 13 建立「Jewellery > Gauge」一個戒圍的線段，參數設定請見【浮動視窗】。

 Gauge

【浮動視窗】

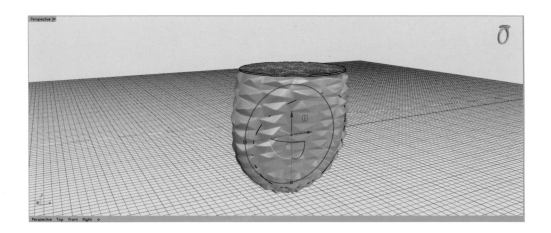

STEP 14 使 用 剛 剛 的 戒 圍 線 段 ，執 行
「Modelling ＞ Auto Cut」將戒圍的洞材切
出來。

Auto
Cut

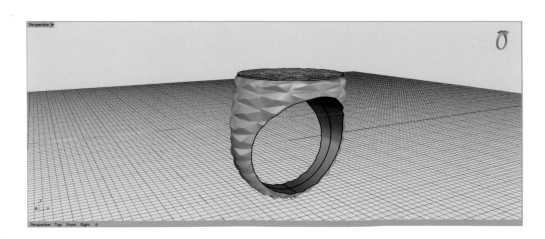

STEP 15 最後執行「挖底」的動作，減少戒指的重量。執行「Jewellery > Hollow」參數設定請見【浮動視窗】。

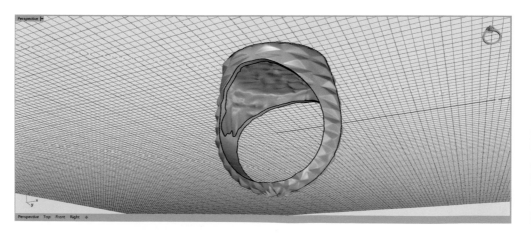

【浮動視窗】

完成品

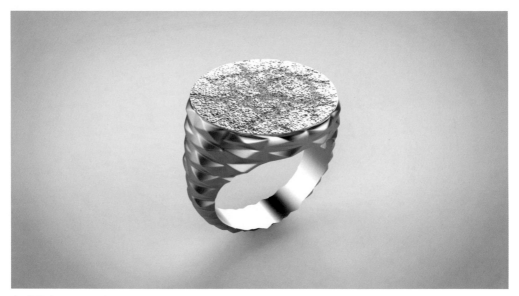

完成圖（925 Silver）

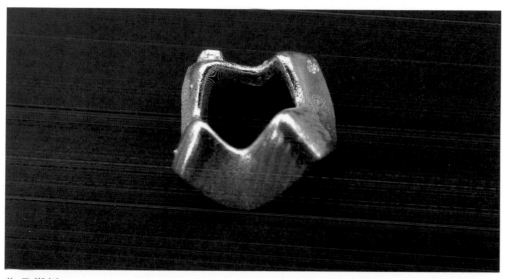

作品賞析

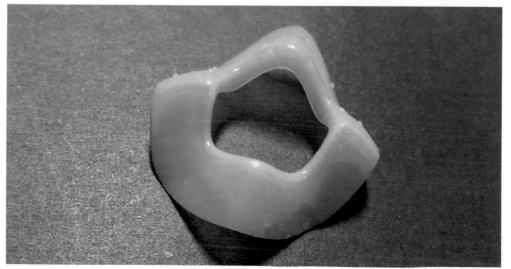

作品賞析

JEWELRY
DESIGN

9

設計師表達與溝通工具

無論是手繪稿還是 3D 圖都是設計師溝通的工具、重要的技巧。近年來珠寶飾品設計比賽，國內外開始將 3D 電腦繪圖獨立出來，成為單一競賽選項，也代表愈來愈多人重視這項技巧，最重要的原因除了製程進步以外，還有就是改變珠寶飾品交易及設計的流程，因此本章節著重在如何產出「照片級」渲染的 3D 圖稿。

9.1
照片級渲染工具

本次所選擇的渲染工具為 KeyShot，截至 2017 年 9 月為止目前最新的版本為 7，也是本次教學的主要版本。KeyShot 是一套業界知名的軟體，尤其在工業產品設計業及視覺廣告業中非常多人使用，優點在於使用上便利、學習上不會很困難，本身自帶的渲染引擎表現也非常優異，因此深受設計業界喜愛。

> TIPS　KeyShot 更進一步的軟體介紹請至：https://www.keyshot.com/

試用版請至官方網站下載：https:www.keyshot.com

9.2
照片級渲染教學

STEP 01 開啟 KeyShot 7，先熟悉軟體介面全貌。

STEP 02 中間底下的選單選擇「Import」置入 3D 檔案，RhinoGold 的檔案格式是「3dm」，KeyShot 支援直接匯入。

STEP 03 匯入後會顯示一個
視窗，可以調整檔案的各
項參數，例如位置、環境、
攝影機等。

STEP 04 由於沒有預先設定
位置，因此戒指的 Z 軸跟
KeyShot 預設的 Z 軸是不同
的，呈平躺狀。

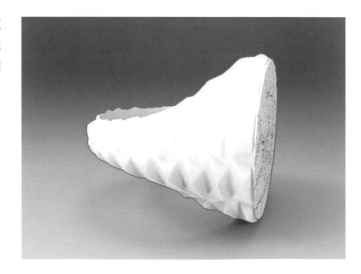

STEP 05 在視窗右邊「Scene > Models」底下可以發現匯入的檔案名稱「裂紋戒指」，這裡是所有物件的檔案總管。選取「裂紋戒指」將 X 軸 Rotation 設定「-90 度」。

STEP 06 完成後，戒指就會立起，此刻可以按下「Snap to Ground」讓戒指貼在地面上。

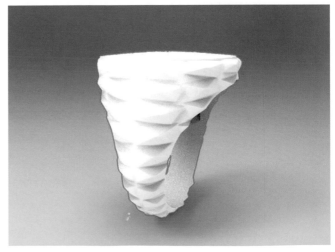

STEP 07 　接著在視窗左邊選取「Materials > Metal > Precious」選擇貴金屬的材質庫，選取「Silver Polished」拋光銀材質，也直接按住滑鼠左鍵拖拉至物件上，直接賦予材質。

STEP 08 　這是賦予拋光銀材質後的物件。

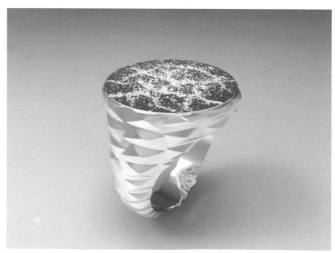

STEP 09 下一步點擊「Environments」環境設定，選擇「3 Panels Straight 4K」，也一樣直接拖拉至場景上即可。

STEP 10 被賦予環境後的物件光源及質感就會改變，原因在於「環境」就是燈光條件，簡單的說，KeyShot 使用的是 HDRI（High Dynamic Range Image）的原理賦予光源。

STEP 11 接著，執行「Backplates」背景圖形，選擇「Studio_Backdrop_White」作為背景，這裡的背景單純只是背景布幕，並不會影響材質與燈光。

STEP 12 完成後，可依據背景調整物件與背景布幕的位置與比例。

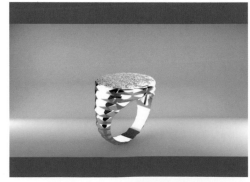

STEP 13 最後要直接輸出渲染的工作，執行視窗中間下方「Render」渲染選項。

此時會跳出渲染的參數設定，在 Keyshot 有三種模式可以選擇，有單張影像（Still Image）、動畫（Animation）、互動形式（KeyShotXR）。在這個範例中我們選擇單張影像進行1920*1080、JPG 格式輸出。

STEP 14 之後會跳出渲染視窗執行單張影像渲染，完成 100％後左上角會出現綠色勾勾，打勾即可，檔案會存在上一步驟所指定的位置。

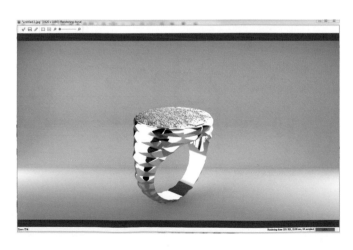

9.4
即時旋轉操控 3D 網頁

STEP 01 接續上一個單元，完成設定後的檔案，點擊視窗中間下方「KeyShotXR」選項。

STEP 02 接下來都是一步一步的操作。在這個階段是選擇「動作」的形式，這裡點選 Turntable。

STEP 03 再來是選擇旋轉的中心，這裡選擇的是以物件（Object）為中心的旋轉方式。

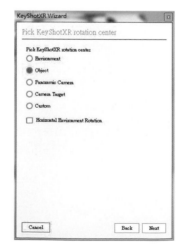

STEP 04　一開始的起始視角（View）設定。

STEP 05　設定水平旋轉的影格數（Frames）為「18張」，張數愈多動作愈細膩，但是檔案也會愈大、渲染時間也會愈久。

STEP 06 最後渲染的檔案位置、整體畫面大小及下載的標誌設定。完成後可以按下「Render Now」直接開始渲染。

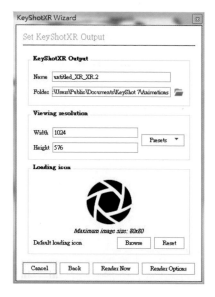

STEP 07 渲染中畫面。

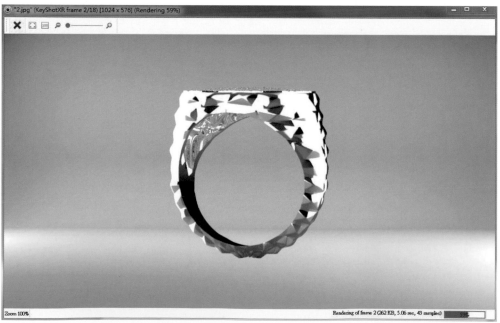

STEP 08 完成渲染後，將會以網頁（Html）的形式開啟，假設各位預設的瀏覽器為「Chrome」，就會以 Chrome 的網頁形式開啟，並可以開始產生互動。之後只要將網頁的檔案上傳，就可以在網際網路上發佈，供人瀏覽、互動操作。

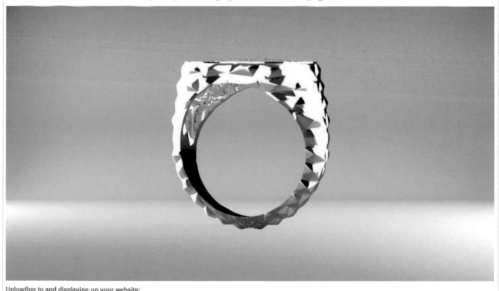

Instructions for sharing KeyShotXR

Below is your KeyShotXR. To view the KeyShotXR by itself open the *untitled_XR_XR.2.html* file in the *untitled_XR_XR.2* folder.

Uploading to and displaying on your website:

Upload the 'untitled_XR_XR.2' folder with all of its contents to your webserver. Copy (Ctrl-C/Cmd-C) and Paste (Ctrl-V/Cmd-V) the code below to your webpage.

JEWELRY DESIGN

2AB624

3D珠寶設計：現代設計師一定要會的RhinoGold飾品創作與3D繪製列印

作　　者／蔡韋德
執行編輯／單春蘭
特約美編／鄭力夫
封面設計／走路花工作室
行銷企劃／辛政遠
行銷專員／楊惠潔
總 編 輯／姚蜀芸
副 社 長／黃錫鉉
總 經 理／吳濱伶
發 行 人／何飛鵬
出　　版／創意市集
發　　行／城邦文化事業股份有限公司
　　　　　歡迎光臨城邦讀書花園
　　　　　網址：www.cite.com.tw
香港發行所／城邦 (香港) 出版集團有限公司
　　　　　香港灣仔駱克道193號東超商業中心1樓
　　　　　電　話：(852) 25086231
　　　　　傳　真：(852) 25789337
　　　　　E-mail：hkcite@biznetvigator.com
馬新發行所／城邦 (馬新) 出版集團
　　　　　Cite (M) Sdn Bhd
　　　　　41, Jalan Radin Anum, Bandar Baru Sri Petaling,
　　　　　57000 Kuala Lumpur, Malaysia.
　　　　　電　話：(603) 90578822
　　　　　傳　真：(603) 90576622
　　　　　E-mail：cite@cite.com.my

國家圖書館出版品預行編目資料

3D珠寶設計：現代設計師一定要會的RhinoGold
飾品創作與3D繪製列印 / 蔡韋德著. -- 初版. -- 臺
北市：創意市集：城邦文化發行, 民106.10
面；　公分
ISBN 978-986-95305-4-5(平裝)

1.珠寶設計 2.電腦繪圖 3.電腦軟體

968.4029　　　　　　　　　　　106015545

印刷／凱林印刷有限公司
2017年(民106) 10月 初版一刷　　Printed in Taiwan
定價／620元